all about
design
thinking
education

디자인 씽킹
교육의 모든 것

김현숙

생각나눔

프롤로그

혁신!

창의성!

사회는 이러한 인재를 원한다.

그런데, 우리는 어디서 이러한 능력을 훈련받을 것인가?

4차 산업혁명 시대가 열렸다고 말은 하지만 미래를 이끌 학생들은 아직도 정답을 외워서 적어야 하는 교육에 머물러 있다. '초연결', '초지능', '초융합'의 시대가 열렸는데 진로를 준비하는 청년들은 안정직을 찾아가고 있다.

새로운 것에 대한 두려움.

아무도 가지 않았던 길을 우리 모두는 함께 가고 있다. 이러한 상황 속에서 우리는 닥쳐오는 다양한 문제들을 두려워하지 않고 과감하게 도전하고 해결해내어야 한다. 하지만 편안함과 안락함을 누리던 세대는 문제에 대해 더 두려워한다. 문제를 만나는 것 자체를 기피한다. 그러다 보니 문제를 만나지 않는 방법을 찾아다닌다. 그것이 공무원이고, 그것이 안정직이다. 하지만, 안정적이라고 생각했던 그곳에서도 혁신과 창의성을 원하는 시대이다.

●●●●●

　기존의 학교에서 이루어진 진로 관련 수업이나 캠프는 MBTI, DISC, Holland 등으로 자기를 분석하고 자신에게 걸맞은 직업을 찾아보게 하였다. 그 결과로 나온 직업을 가지기 위해서 필요한 학벌, 학과, 자격증 등을 알려주고, 그것을 갖추기 위해 노력하라고 하였다. 이러한 진로 교육이 잘못된 것은 아니나 시대가 변하여 융합적인 인재를 원하는 시대가 되었고, 새로운 직업들이 나오고 있는 시대에 이러한 방법만으로 진로를 결정지어서는 안 된다. 또, 비전 관련 캠프는 '내 속에 잠자고 있는 거인을 깨우라'고 성공한 인물들을 내세우며 동기부여를 주었다. 동기부여를 받으면 '그래, 해야지!'라는 마음은 생기나 실천까지 가는 것이 힘들다. 지금의 학생들은 재미있거나 성취감이 생기면 하지 말라고 해도 하는 세대이다.

　나는 강사로 기업에서 사회인들을, 군대에서 장병들을 만나기도 하지만 주로 대학 수업과 청소년 진로캠프를 진행하면서 진로를 준비하고 있는 20대, 10대들을 많이 만난다. 10대든 40, 50대든 모두가 '혁신, 창의성'이라는 단어 앞에서는 움찔한다. 우리는 이때까지 그런 생각을 해본 적이 없기 때문이다. 오히려 '실패'라는 단어를 이해하지 못하는 유치원생들이 더 기발한 생각, 기발한 말을 해낸다. 하지만 지금이라도 우리는 시작하면 된다. 이때까지 그러한 시도를 해볼 시간

도, 환경도 없었기 때문이다. 이제 우리는 혁신적인 생각을 시뮬레이션해보면 된다. 창의적인 생각을 시뮬레이션해보면 된다.

무엇으로? 바로, 디자인 씽킹으로.

디자인 씽킹은 주어진 문제를 적극적으로 해결할 수 있는 자세를 가지게 해줄 뿐만 아니라 소통과 토론을 통해 자신의 강점을 찾아내고 타인의 새로운 면도 발견하게 된다. 서로 다른 우리가 한 목표를 향해 마음을 합치면서 나와 다른 너를 인정하게 되고, 소통의 방법도 배우게 된다. 혼자서는 문제를 해결하기 어색하고 두렵지만, 함께 하니 든든한 지원자를 얻은 기분이 들고, 재미있게 진행하다 보니 잘하고 싶은 마음은 더 생기게 된다. 그렇게 동기부여를 받고 함께 문제를 해결하다 보면 생활 속에서도 그렇게 생활하려는 자세를 가지게 된다. 디자인 씽킹을 경험하게 되면 생활 속에서 불편하지만 그냥 이용했던 물건들과 서비스 등 생활환경 전반에 대해 새로운 시각을 가지게 되고, 좀 더 적극적인 사고를 가지고 변화를 시도해보려는 마음을 가지게 된다. 이 작은 시도가 하나하나 쌓이면서 우리는 혁신, 창조의 사람이 되는 것이다.

디자인 씽킹을 연령대별로 진행하면서 사회가 원하는 인재상을 경

●●●●●

험하고 갖추기에 충분한 활동임을 알 수 있었다. 그러한 경험을 나 혼자 가지고 있는 것이 아니라 공유한다면 우리는 더 많은 혁신과 창의성을 각 분야에서 뿜어낼 수 있을 것이라 기대하게 되었고, 그것이 이 책을 출간하게 된 계기이다.

이 책이 나오기까지 옆에서 늘 큰 기둥이 되어주는 남편 진규 씨와 보기만 해도 힘이 솟는 두 딸, 예빈이와 예은이에게 감사를 전한다. 그리고 기도로 힘을 실어주는 양가 부모님에게도 감사를 전한다. 부족한 글과 자료들을 멋지게 변신해준 생각나눔 출판사 이기성 대표님, 윤가영 편집디자이너 이하 모든 직원님들께도 감사를 전한다.

무엇보다 빛과 소금이 되어 축복의 통로자로 살아가도록 나를 다듬어가시는 하나님께 감사를 드린다.

4차 산업혁명 시대로 들어가고 있는 지금. 새로운 교육 시스템을 도입하길 원하는 이들에게, 새로운 도전을 꿈꾸는 모든 이들에게 이 책이 새로운 시각으로 세상을 향해 나갈 수 있는 등대가 되길 바라며, 문제 앞에 용기를 가지고 뛰어들어가는 자극제가 되길 바란다.

Design Thinking
들여다보기

1

1. 개요

4차 산업혁명의 시대가 열렸다.

모바일, 빅데이터, 인공지능, 사물인터넷, 클라우드, 스마트 팩토리, 가상현실, 3D 프린트, 로봇공학, 나노기술 등 생소한 이름들이 우리의 환경에 침투하였다. 이제 지식은 머리에 입력하기보다는 AI와 SW를 활용하면 된다. 정보는 빅데이터, IoT, 클라우드 등을 활용한다. 이러한 시대의 변화 속에서 우리는 무엇을 준비해야 할까?

미래학자 제레미 리프킨은 『한계비용 제로 사회』에서 "공유해야만 생존하는 시대가 온다."라고 한다. "앞으로는 협력적 공유사회가 될 것이며, 인류는 금전적 보상에 대한 기대보다는 인류의 사회적 행복을 증진하려는 욕망이 더 커진다."라고 한다. 상상이 되는가? 인간이 돈을 벌기 위해 노동을 하는 것이 아니라 '우리가 어떻게 하면 행복하게 살까'에 가치를 두고 일을 한다는 것이!

벌써 그러한 모습이 보이고 있다. 대표적인 단어가 '워라벨'이다. Work와 life에 balance가 주어지지 않으면 아무리 연봉이 많아도 취업하지 않으려는 사람들이 생겨나고 있다. 그래서 기업들도 변하고 있다. 복리후생에 좀 더 신경을 쓰게 되었다. 그저 휴가를 더 주는 것을 넘어서 출산, 육아, 자기 계발 등의 복지 혜택을 주고 있으며, 회사의 인테리어를 좀 더 자율적으로 업무를 할 수 있도록 변화시키고, 힐링할 수 있는 운동 공간이나 노래방, 수영장 등을 두기 시작했다. 회사에 지정좌석을 없애버린 회사도 있다. 매일 자신이 일하고 싶은

자리를 선택한다. 창가에서 일을 할지, 구석에서 일을 할지, 중간에서 일을 할지 본인이 결정한다. 직급을 없앤 회사도 있다. '~씨'로 통일하여 부른다. 상하계급 분위기를 없애려는 시도이다.

협력적 공유사회의 변화를 알 수 있는 것은 공유회사의 등장이다.

배달 음식을 먹기 위해 그 음식점에 전화하는 것이 아니라 '배달의 민족', '요기요' 등을 통해 주문한다. 그러면 혜택도 더 많아진다. 나의 차를 굳이 사지 않고 필요할 때마다 빌려 쓰고, 가는 길이 같은 동승자를 찾아 나의 차를 공유해주고, 나의 집에 있는 빈방 하나를 해놓기도 하며, 모임에 맞는 옷을 빌려 입고, 우리 집 앞에 비어있는 거주자 우선 주차공간을 공유하고, 한 학기 대학수업을 마치면 전공서적을 필요한 사람에게 준다.

우리는 지금 공유사회에 살고 있고, 지금도 엄청나게 많은 회사가 생겨났으며, 오늘도 생겨나고 있다. 공유를 하는 회사는 다루는 물건이나 서비스를 보유하고 있지 않으면서 그 물건과 서비스로 사업을 한다. 모든 것이 모바일과 연계를 두고 있으며, 공유기업끼리 또 함께 공유하는 형태로도 발전되고 있다. 앞으로 공유하는 기업도, 공유하는 소재도 더 많아질 것이다. 그러면 이런 공유시대에 우리는 어떤 자세를 가져야 할까? 기업은 어떠한 인재를 더 채용할까? 바로 창의적이며, 도전적이고, 협력하는

인재를 원한다는 것이다. 그렇다면 우리도 이러한 인재가 되기 위해 노력해야 한다. 이러한 능력을 키울 수 있는 활동이 바로 '디자인 씽킹'이다.

'디자인 씽킹'을 여러 학교와 기관, 기업에서 실시하고 대학에서 정규과목 15주차로 운영하면서 얻게 된 다양한 사례들은 미래인재를 키워나가기에 충분한 프로그램임을 증명할 수 있었다. 또 기업에서는 바로 직무와 주어진 과업에 활용할 수 있음을 알 수 있었다. 직접 경험해 본 다양한 활동과 아이디어를 정리한 이 책은 학교 교육과 강의 분야와 기업의 사내교육, 다양한 시스템의 변화에 새로운 변화를 일으키는 데 도움이 될 것이라 기대한다. 또 '혁신(innovation)'을 요구하는 사회 전반에 디자인 씽킹의 접근법은 유용한 시도가 될 것이다.

2. 목표

최근 들어 많은 교육과 산업현장에서 활용되고 있는 디자인 씽킹은 개선, 혁신의 아이콘으로 불리고 있다. 병원의 환자서비스, 의료도구의 활용 등 의료 분야뿐만 아니라 정부의 조직 혁신, 기업의 변화, 산업현장에서의 기술 개선과 학교 교과 수업에서의 변화 등 우리가 살아가는 모든 부분에서 활용되고 있다.

이렇게 디자인 씽킹이 전반적으로 활용되고 있는 이유는 크게 2가지 때문이라고 할 수 있다.

(1) 생각하는 힘을 키우고, 생각하는 방식에 변화를 준다.

'창조', '혁신'. 요즘 우리 주위에서 많이 듣고 있는 단어이다. 그만큼 시대는 이러한 인재를 원하고 있다는 것을 증명한다. 4차 산업혁명 시대는 똑똑한 지식인보다 다양한 지식과 정보들을 활용할 수 있는 인재를 원한다. 그러면 어떻게 해야 창조적이며 혁신적인 인재를 키울 수 있을까? 창조와 혁신은 그냥 나오는 것이 아니다. 산업현장에서 업무를 좀 더 효율적으로 할 방법을 찾기 위해 그 업무를 하는 사람들의 이야기를 들어보아야 한다. 새로운 제품을 생산하기 위해 그 제품을 주로 사용하는 소비자들의 니즈를 파악하여야 한다. 또 사회의 변화를 인지하여 새로운 제품이나 서비스를 창출할 수 있다. 즉, 창조와 혁신은 소통과 공감을 통하여 만들어지는 것이다. 디자인 씽킹에서 가장 먼저 실행하는 '공감하기' 단계는 우리의 삶이 있는 그곳에서 문제를 발견하고, 통찰을 통하여 창조와 혁신의 기본인 생각을 확장하는 힘을 키워준다

(2) 다양한 직업인으로서의 능력을 키울 수 있다.

산업현장에서 자신의 능력을 발휘하기 위해서는 의사소통능력, 정보능력, 문제해결능력, 조직이해능력 등 NCS의 직업기초능력들을 갖추고 있어야 한다. NCS의 직업기초능력들을 갖추고 있어야 한다. 'NCS 직업기초능력'에서 'NCS'란 국가직무능력표준(National Competency Standards)을 뜻하는 것으로, 산업현장에서 직무를 수행하기 위해 요구되는 지식·기술·태도 등의 내용을 국가가 체계화한 것이다. 그중 'NCS 직업기초능력'은 직업인으로서 기초적으로 지니고 있어야 할 10가지 능력을 말하는 것이다. 직무마다 좀 더 많이 필요로 하는 능력이 있겠지만, 10가

지를 보편적으로 보유하고 있어야 하기에 한국산업인력공단에서 10개의 직업기초능력을 제시하였다. 이러한 능력을 키우기 위해서는 학업만 충실히 해서는 안 되기에 공모전, 프로젝트, 봉사, 아르바이트, 인턴 등을 하게 되는 것이다. 디자인 씽킹을 경험했다는 것은 이러한 'NCS 직업기초능력'을 경험하고 그 능력을 키우기에 충분한 소재가 될 것이다.

진로캠프와 기업교육, 강사 양성과정, 대학에서의 15주차 교과목 등으로 진행한 디자인 씽킹은 지식적인 학습이 아니라 실습, 발표, 토론으로 이루어져 소통과 협력의 힘을 키울 수 있도록 진행하였다. 그 모든 것들을 이 책에 수록하였다. 이 책이 산업현장에서 '혁신'을 하고자 하는 분들에게 뿐만 아니라 '디자인 씽킹'을 교육하는 강사님, 초·중·고등학교 선생님과 대학교수, 기업 사내교육 담당자 등 교육 분야로 계시는 모든 분들에게도 도움이 되었으면 좋겠다.

3. Opening

(1) Icebreaking

디자인 씽킹은 소통과 협력이 가장 많이 사용되는 시간이기에 디자인 씽킹 과정에서 Icebreaking은 서로 간에 마음을 여는 아주 중요한 시간이다. 이 시간에 서먹한 관계를 깨트리고, 데면데면했던 관계가 더 가까워지는 시간이 되어야 한다. 그러기 위해서는 서로를 알아갈

수 있는 프로그램이나 같이 힘을 모을 수 있는 프로그램으로 진행되는 것이 좋다. 그래서 Icebreaking으로 활용하면 좋을 몇 가지의 재미있는 프로그램을 소개하고자 한다.

① 진진가

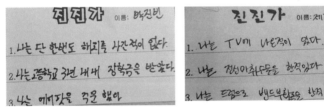 한 사람씩 돌아가면서 자기소개를 하면 듣기는 하지만, 식상하고 귀담아듣지 않게 되며 뒤 순서의 사람이 자기소개를 할 때 즈음에는 관심도가 떨어질 수밖에 없다. 그래서 재미있는 자기소개를 하는 것이 좋다. 여기에서 소개할 재미있는 자기소개 방법은 '진진가'이다. 본인과 관련된 경험이나 환경, 특징 등 자신을 소개할 만한 것 중에 2개는 진짜, 1개는 가짜인 것을 만드는 것이다.

'진진가'는 대화를 시작하기에 아주 좋은 활동이다. 자신을 소개할

부분을 생각하게 되고, 그것이 계기가 되어 자신에 관해 이야기를 할 수가 있다. 예를 들어, 위 사진 중 '2. 나는 고등학교 3년 내내 장학금을 받았다.' 부분이 진짜라면 어떤 장학금을 받았는지, 받기 위해 어떤 노력을 했는지 등의 이야기를 꺼낼 수 있다. 서로 이렇게 이야기를 시작하다 보면 다른 이야기로 연결이 되고 서로를 좀 이해할 수 있는 시간이 될 수 있을 것이다.

② 팀 구성원 별명 짓기

서로를 알아가는 또 하나의 방법은 '별명 짓기'이다. 방법은 자신이 자신의 별명을 적는 방법이 있고, 또 하나는 타인이 별명을 만들어주는 방법이 있다.

자신의 별명 짓기

자신이 불렸던 별명이나 자신의 특성을 나타낼 만한 별명 중 하나를 포스트잇에 적어서 왼쪽 가슴에 붙인다. 팀 구성원이 둥글게 서서 왜 그 별명이 붙여지게 되었는지 이야기를 나눈다. 이 활동은 자신을 소개하기에 편안하게 시작할 수 있는 소재가 된다. 그렇게 서로를 소개하다 보면 상대를 좀 더 이해하기가 좋고 빨리 친해질 수 있게 된다.

포스트잇에 적은 별명을 가슴에 붙이고 발표하는 중

팀별로 둥글게 앉아서 A4 용지 상단에 본인의 이름을 적고 오른쪽으로 돌리면서 상담의 이름이 있는 사람에게 어울릴 만한 별명을 자유롭게 적는다. 한 사람씩 돌아가면서 작성한 후 본인에게 그 용지가 돌아오면 멈춘다. 용지에 적혀있는 별명 중의 하나를 선택하여 포스트잇에 적은 후 왼쪽 가슴에 붙인다. 그리고 둥글게 앉은 상태에서 어떠한 별명들이 나왔는지, 왜 그러한 별명들이 나오게 되었는지 유추하여 이야기한다. 그리고 그중 선택하게 된 별명은 왜 선택하게 되었는지도 이야기를 한다. 이 활동은 자신을 소개할 수 있는 다양한 이야기가 나올 수 있으며 상대의 특성을 이해하기에 아주 좋은 활동이다.

③ 칭찬 말풍선

서로의 마음을 문을 여는 방법 중 '칭찬 말풍선'은 긍정적인 마음을 갖게 되는 데 아주 좋은 활동이다. 이 활동은 팀원들이 한 달 이상의 기간 서로를 좀 알게 되었을 때 활용하기 좋다. 물론 처음 만났어도 가능하다.

이 활동은 장소에 따라 변화를 줄 수 있으나, 가능한 한 움직일 수 있는 활동을 추천한다. 창의력은 몸을 움직이면서 생각할 때 더 잘 일어난다는 연구 결과가 있기 때문이다.

−먼저 좁은 공간이거나 서로 마주 볼 수 있는 테이블 세팅이 되어 있는 공간이라면 앉아서 활동하는 것도 좋다. 단, 이 활동은 서로를 좀 알고 있는 상태에서 해

야만 한다.
- A4 용지 중간에 본인의 이름을 적게 한 후 옆 사람에게 그 종이를 주어 그 사람에게 하고 싶은 칭찬을 적게 한다.
- 시계방향이나 반대방향, 한 방향을 정해두고 하면 혼선이 없다.
- 한 바퀴를 돌아 본인에게 온 용지를 받아 읽어보게 한다.
- 읽은 후 왜 그런 칭찬들이 나왔는지 유추해 보는 것도 좋다.

활동성 높은 칭찬 말풍선

- A4 용지 윗부분에 본인의 이름을 적는다.
- 적은 종이를 본인의 등에 붙인다. (서로 도와주며 붙이는 것 또한 소통의 한 단계가 된다.)
- 5분의 시간을 주어 사인펜을 하나씩 들고 사람들을 만나며 상대의 장점을 등에 붙은 종이에 적도록 한다.
- 5분이 지난 후 본인의 자리에 앉아서 타인에게 받은 칭찬을 읽어보게 한다.

이 활동을 하다 보면 인사를 자연스럽게 하게 된다. 또 칭찬하다 보니 표정도 밝아진다. 긍정심리가 작용하게 되는 것이다.

④ 캐릭터 그리기

조원 중 한 명을 정해서 그 사람의 캐릭터를 그리는 활동이다. 가위바위보를 해서 이긴 사람의 대상으로 해도 좋고, '디자인 씽킹'의 역할 분담 중 한 역할을 지목해도 좋다. 역할에 대해서는 디자인 씽킹의 본격적인 활동에서 좀 더 다루도록 하겠다.

-지목된 사람을 제외한 사람이 순번을 정한다.

-모두 본인이 평상시에 사용하는 손을 사용하지 않고 반대 손으로 그림을 그린다.

-첫 번째 사람부터 각 10초를 준다.

-10초 뒤엔 그다음 사람이 이어서 그린다.

-한 조가 모두 그린 후에 모델이 되었던 사람에게 전달한다.

-그림을 받은 사람은 이 그림에 대해 발표를 한다.

이 활동은 상대를 관찰하기에 좋은 활동이다.

평소에 사용하지 않은 반대 손을 사용하다 보니 우스꽝스러운 그림이 되면서 웃을 수 있는 분위기를 만들어준다.

(2) 디자인 씽킹이란?

① 내가 생각하는 디자인

디자인 씽킹 교육을 시작하기 전에 디자인에 대해 생각하는 시간을 가져보자. 당신이 알고 있는 디자인. 혹시 고정관념을

갖고 있지는 않은지?

교육생에게 '디자인'이란 무엇인지 물었다.

자신의 센스나 감각을 표현하는 것, 아름다움, 창의를 표현하는 것, 힘든 것, 창의력, 미래, 거물이나 옷 등의 물건 등을 시각적으로 꾸미는 것, 적거나 그리는 것 등 대부분 창의적으로 무엇인가를 표현해내는 것으로 이해하고 있었다. 물론, 많은 이들이 이렇게 이해하고 있다.

디자인이란 자체가 심미성을 목적으로 두고 있는 듯한 느낌이 강하기 때문이다. 하지만 디자인 씽킹에서 디자인이란 누구나 할 수 있는 창조성을 표현하는 것이라고 할 수 있다. 반드시 그림일 필요도 없고, 반드시 멋진 결과물이 나올 필요도 없다. 그저 본인이 표현할 수 있는 무엇이든지 가능하다. 그래서 디자인 씽킹은 재미있다.

② 디자인 씽킹은 뭘까?

디자인 씽킹은 2008년 미국 IDEO사의 CEO인 Tim Brown이 시작한 것으로, 독일 소프트웨어 기업 SAP의 Hasso Plattner 회장의 후원으로 미국 스탠퍼드 대학교 디스쿨(D. School)이 설립되면서 확산이 된 교육프로그램이다. 인간의 필요에 공감하고 더 나아가 대중이 모르는 잠재적 욕구까지 발굴하여 시제품으로 만들어보는 과정으로 이루어진 이 프로그램은 '저렴한 재료로 빨리, 많이 실패해보기'가 목표라고 할 수 있다.

스탠퍼드 디스쿨에는 특이한 점이 있다. 천장이 높다. 칸막이가 없다. 빔 프로젝터가 없다. 의자가 별로 없다. 이런 공간을 만든 이유는 천장이 높을수록 창의성이 높아진다는 연구 결과와 활동성을 가지고 서로 소통할 수

있도록 최대한 서서 다양한 사람들을 만날 수 있도록 설계되었다고 한다.

디자인 씽킹은 이러한 공감에서 소통하며 일어나는 혁신이라고 할 수 있다. 그저 새로운 생각을 하는 것이 아니라 니즈를 파악하고 문제를 해결할 수 있는 디자인을 도출해내는 것이 디자인 씽킹이다.

창조적 생각. 혁신.

4차산업 혁명이 일어나면서 가장 대두하는 단어이다. 창조, 혁신의 인간이 되기 위해 우리는 현재의 교육에서 변화를 주지 않으면 안 된다. 디자인 씽킹의 교육은 많은 검증 결과로 기업과 대학 교육을 넘어서 초·중·고등학교까지 퍼져나가고 있다. 우리나라 대학에서도 디자인 씽킹 커리큘럼이 도입되고 있다. 그래서 앞으로 디자인 씽킹 교육은 엄청난 파급효과를 일으킬 것으로 전망할 수밖에 없다.

KAIST 경영대학, '디자인 씽킹' 커리큘럼 도입

조성신 기자 | 입력 : 2015.01.15 09:42:55 ◯ 0

KAIST 경영대학이 2015년 봄학기부터 최고경영자과정(AIM)과 정보경영 석사과정에 '디자인 씽킹' 커리큘럼을 도입한다고 밝혔다.

'디자인 씽킹'은 일상에서 △공감(Empathy) △정의(Define) △아이디어도출(Ideate) △시제품(Prototype) △테스트(Test)의 과정을 거쳐 해결책을 도출하는 사고방식 과정을 말하며, 미국 스탠포드대학교 디자인스쿨에서 구체화 돼 산업계로 확산됐다.

KAIST 경영대학은 최고 경영자들이 새 패러다임을 각 기업 특성에 맞게 활용할 수 있도록 최고경영자과정(AIM) 커리큘럼에 '디자인 이노베이션(Design Innovation)' 모듈을 신설하고, 디자인 씽킹을 비롯한 △디자인 사고와 방법론을 통한 비즈니스 디자인 △혁신 디자인 워크숍: 인간중심 디자인 경영의 도입과 적용 △21세기 혁신의 탄생: 비즈니스 혁신가들의 뇌 창조경영과 미래전략 등 관련 강의를 학기중 마련했다.

커리큘럼 개편을 주도한 최고경영자과정(AIM) 한인구 책임교수는 "KAIST 경영대학 최고경영자과정은 지속적으로 혁신과 창조를 강조해왔다"며 "CEO들이 디자인 씽킹을 통해 혁신을 실제 경영에 도입하고 적용해봄으로써 혁신 능력을 더욱 강화할 수 있을 것"이라고 말했다.

[매경닷컴 조성신 기자]

기사 링크
https://www.mk.co.kr/news/society/view/2015/01/46767/

기사 링크
https://newsis.com/view/?id=NISX20190717_0000713363&cID=10803&pID=14000

(3) 디자인 씽킹 결과물

① 임브레이스 인펀트 워머(Embrace Infant Warmer)

WHO의 발표에 의하면 한 해에 조산아가 2,000만 명 정도 된다고 한다. 일찍 태어난 아기들은 인큐베이터에 들어가야만 살 확률이 높아진다고 한다. 그런데 아프리카의 시골이나 남부 아시아, 특히 인도는 신생아의 사망률의 ¼을 차지할 정도였다. 이들 지역에서는 인큐베이터의 수가 부족하고, 전기시설도 제대로 되어 있지 않아서 많은 아이가 죽고 있었다. 스탠퍼드 대학의 벤처기업인 임브레이스(Emabrace)는 이 문제를 해결하기 위해 디자인 씽킹을 하였다. 이 문제를 해결하기 위해서 먼저 그들의 환경에 대해 공감하였다. 디자인 씽킹의 첫 단계인 공감하기를 통해 생명을 지키기 위해서는 아

기의 체온 유지가 급선무임을 알게 되었다. 하지만 비싼 인큐베이터 장비를 구비하기 어렵고 열악한 전기시설로 인해 인큐베이터가 있어도 가동이 어렵다는 것을 알게 되었다. 문제정의를 도출한 임브레이스는 이러한 조건을 충족할만한 아이디어를 도출하였다. 아기의 체온을 유지하면서 전기가 필요 없으며, 저렴한 재료로 된 왁스 파우치가 내장된 포대기를 개발하였다. 이 왁스 파우치는 끓는 물에 넣어주면 된다. 문맹률이 높은 나라에서도 아주 사용하기가 간편하다. 살아온 전통, 미신 등으로 인해 외국에서 온 치료방법이나 시설을 꺼리는 이들도 아기를 포대기에 감싸는 방법에 대해서는 거리낌이 없었다. 그렇게 해서 탄생한 25달러짜리 인펀트 워머(Infant Warmer)를 받아들인 인도는 연간 22,000명의 신생아 사망을 예방할 수 있었다.

디자인 씽킹은 그냥 혁신적인 제품을 만들어내는 것이 아니라 사용자가 거리낌 없이, 불편함 없이, 주어진 환경에서 좀 더 손쉽게 사용할 수 있도록 제품을 만들어내는 것이다. 그러기 위해서 가장 중요한 것은 사용자에 대한 공감이다. 그 공감이 이루어져야만 문제를 좀 더 정확하게 도출해낼 수 있다.

관련 자료
http://embraceglobal.org/embrace-warmer/
https://www.ted.com/talks/jane_chen_a_warm_embrace_that_saves_lives#t-19925
https://ideas.ted.com/mother-knows-best-re-making-the-embrace-baby-warmer-for-moms/

② 메이요클리닉-소아과 채혈 의자

　　　　　디자인 씽킹은 인간 중심의 공감하기가 중요하다. "주삿바늘을 두려워하는 아이들의 채혈을 어떻게 하면 두렵지 않게 진행할 수 있을까?" 이렇게 시작한 디자인 씽킹은 의사, 간호사, 엔지니어, 디자이너 등의 협업으로 채혈 의자를 탄생시켰다. 채혈 의자에 모니터, 아이패드를 부착하여 아이들이 좋아하는 그림, 사진, 영상, 게임 등을 제공함으로써 아이들의 주의를 분산시켜 주삿바늘에 대한 공포를 완화시켰다. 이 경험은 아이들에게 채혈이 공포가 아닌 기분 좋음으로 인식되게 하였다. 이렇게 환자 중심, 인간 중심의 생각은 의료서비스에 디자인 씽킹을 활발하게 접목하는 계기가 되었다.

　　제너럴일렉트로닉(GE)에서 CT와 MRI 등 의료기기 개발자로 일한 도그 디에츠(Doug Dietz)는 자신이 개발한 MRI 앞에서 어린 환자가 공포를 느껴 우는 모습을 보았다. 그는 스탠퍼드 D스쿨에서 아이를

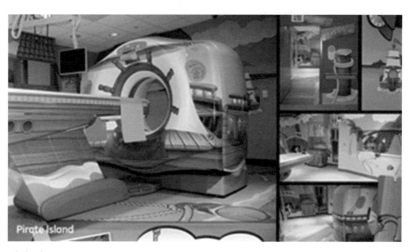

기사 링크
https://jghaley.weebly.com/blog/doug-dietz-tedx

위한 MRI 디자인을 연구했다. 그는 소아과 병동의 MRI 촬영기구를 배 모양으로 만들고 주변 공간을 바다로 만들었다. 의사가 선장의 옷차림을 하고 간호사는 선원이 된다. 그리고 아이들과 해적 놀이를 하는 것이다. 지금 해적이 침공해오고 있으므로 우리는 배 속에서 숨어 있어야 한다. 움직이면 절대 안 된다. 그러면 정말 아이들은 MRI 안에서 움직이지 않고 있다. MRI 촬영을 해야 하는데 그 무시무시한 의료도구가 두려워 눕지 않으려는 아이와 의사, 간호사는 전쟁을 치렀었다. 심지어 아이에게 수면제를 먹여야 하는 상황이 종종 발생하기도 하였다. 이 문제를 해결하기 위해 디자인 씽킹 팀은 아이에게 초점을 두었다. 무서워하는 부분이 무엇인지, 어떻게 하면 아이가 몇 분간 움직이지 않게 할 수 있을지 등 아이들을 관찰하고 얘기를 나누어 보면서 이렇게 기발한 아이디어로 아이도 의료진도 행복하게 촬영할 수 있게 된 것이다. 도그 디에츠는 디자인 씽킹을 통하여 해적선 외에도 잠수함, 우주선 등 다양한 디자인으로 아이들이 또 오고 싶어 하는 MRI 기구를 개발할 수 있었다

Book 〈덜 파괴적 혁신〉 니컬러스 라루소/ 청년 의사

의료의 디자인 씽킹을 접목한 기사
https://science.ytn.co.kr/program/program_view.php?s_mcd=0082&s_hcd=&key=2013072215211534950

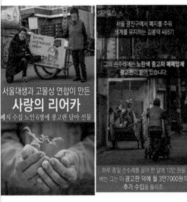

출처 : http://news.donga.com/3/all/20161216/81878591/1

　　어느 날 오르막길에 폐지를 가득 담은 리어카를 끌고 힘겹게 올라가는 어르신을 발견한 대학생! 돕고자 하는 마음에 본인이 리어카를 끌겠다고 했으나, 그 무게가 만만치 않음을 알게 되었다. 디자인 씽킹의 공감하기 중 체험하기를 한 것이다. '어떻게 하면 폐지로 생계유지를 하시는 어르신들을 도울 수 있을까?', '어떻게 하면 리어카의 무게를 줄일 수 있을까?'로 착안한 프로젝트가 시작되었다. 한 사람으로 시작된 이 프로젝트는 7명의 협업으로 이루어졌다. 가장 가벼운 아연과 철이 합금 된 소재로 제작되어 기존에 리어카만의 무게가 60~70kg 하던 것을 40kg으로 만들었다. 이 제품을 많이 제작하기 위해서는 후원이 필요하여 고민하던 중 버스와 택시 옆에 부착된 광고판을 주목하게 되었고, 기업들의 광고를 이끌어내어 리어카에 부착하게 되었다. 광고로 들어오는 수익의 70%는 어르신들에게, 10%

는 리어카 관리를 해주는 고물상 업주에게, 20%는 사내유보금으로 운영하는 이들의 디자인 씽킹은 인간 중심이었다. 모두가 행복해지는 디자인 씽킹. 공감하기가 가장 중요함을 다시금 일깨워주는 사례이다.

관련 기사
http://www.ktv.go.kr/content/view?content_id=580425

④ LG 트윈워시

'세탁기를 사용하는 사람들은 무엇을 원할까?' 이러한 의문을 품고 전 세계 사람들과 인터뷰를 한다. "아기 옷을 따로 세탁하고 싶은데 소량으로 따로 세탁하고 싶다.", "우리나라 여성은 실크 소재의 히잡을 많이 사용하는데 이것만 따로 세탁이 가능한 세탁기가 있었으면 좋겠다.", "색깔 옷과 흰옷을 구분하여 세탁하려니 시간이 많이 소모된다." 등 인터뷰를 통하여 소량의 세탁, 세탁시간 절감 등의 니즈를 파악하게 되었다. '이것을 만족할 만한 방법이 무엇이 있을까?'에서 만들어진 제품이 트윈워시이다. 디자인 씽킹의 시간은 인간 중심 디자인이다.

제작과정 관련 영상
https://www.youtube.com/watch?v=RKEckk6z9ws

디자인 씽킹 교육의 모든 것

⑤ 무지개 식판

식판에 줄 몇 개 그었을 뿐인데 잔반이 줄어들었다.

매일 학교에서 발생하는 음식물쓰레기가 만만치 않다는 기사를 본 중·고등학생들이 '목동 잔반 프로젝트팀'을 만들어서 문제를 해결하였다. 잔반이 많아질수록 잔반을 처리하는 데 드는 비용, 요리사들의 수고 등을 알게 되면서 잔반이 발생하는 원인을 찾기 시작했다. 친구들이 받은 음식 중 잔반으로 처리하는 이유를 알아보니 음식을 받을 때 분량에 대한 감이 오지 않는다는 것이었다. 배식하는 배식 담당자들도 줄 때 어느 정도 주어야 할지 모르겠다는 반응이 많았다. 어떤 친구가 '조금만 주세요.'라고 할 때 그 조금의 기준을 알 수가 없다는 것이다. 그리고 내가 어느 정도 먹으면 충분한지도 잘 모르겠다는 친구들도 있었다. 그러면 기준선을 만들어두면 서로 의사소통도 명확하게 할 수 있고 배식을 받는 친구들도 본인의 적정선을 알 수 있겠다는 아이디어를 시작으로 식판에 줄을 긋게 된 것이다. 이 프로젝트로 잔반의 70%를 줄일 수 있었고 삼성투모로우 솔루션에서 최우수상을 받았다.

이처럼 디자인 씽킹은 우리의 생활에서 문제점을 발견하고 해결점을 찾아가는 과정이다. 우리의 생활에 좀 더 관심을 가진다면 이러한 아이디어는 곳곳에서 발견하게 될 것이다.

관련 링크
https://www.wikitree.co.kr/articles/201833

(4) 미래가 원하는 인재상 4C

4차 산업혁명 시대가 열리면서 각 기업은 블라인드 채용, AI 채용 등을 통하여 직무에 적합한 인재를 찾을 때 실수를 줄이고자 한다. 지원하는 직무에 대한 지식, 스킬 등도 중요하지만, 요즘 가장 중요하게 보는 것은 지능, 직무지식, 직무 스킬보다 인성적인 부분이 더욱더 강조가 되고 있는 것이 현실이다. 아무리 똑똑하고 일 잘하는 사원을 채용해도 동료들과의 불협화음은 회사에 지대한 영향을 끼치기 때문에 업무 스킬보다는 인성을 더 강조하게 된다.

4차 산업혁명 시대에 강조되는 인성을 함축하면 4C라고 할 수 있다.

4C는 창의(Creative), 비판(Criticism), 소통(Communication), 협력(Collaboration). 이 4가지 역량의 영어 첫 글자를 모아 '4C'라고 표기하였다. 이들 각 역량을 모두 다룰 수 있는 활동이 바로 '디자인 씽킹'이다.

이 단락에서는 '디자인 씽킹'에 들어가기 전 4개의 역량을 이해하고 점검해보고자 한다.

① 창의 - Creative

'창의력'을 네이버, 위키피디아에 검색해보면 '새롭고, 독창적이고, 유용한 것을 만들어내는 능력' 또는 '전통적인 사고방식을 벗어나서 새로운 관계를 창출하거나, 비일상적인 아이디어를 산출하는 능력'이라고 표현한다.

창의력.

일단 새로워야 한다는 것 자체가 골치가 아프다. 그냥 살아온 대로

살면 되지, 왜 새로운 것을 생각해야 하는지 힘들다고 하는 학생이 많다. 그런데 우리 주변을 둘러보면 새로운 것 투성이다. 창의력을 어렵게 생각하면 우리 뇌는 더 굳어버린다. 일단 편안하게 우리 주변을 둘러보자.

짬짜면! 이게 나온 이유는 무엇일까? 중화요리를 먹을 때마다 우리는 고민한다. 짜장면도 먹고 싶고, 짬뽕도 먹고 싶은데 2개를 시키자니 양도 많고, 값도 2배이고…, 그래서 2명이 가면 2개를 시켜서 나눠 먹으면 되는데 혼자 먹을 때는 정말 심각하게 고민하게 된다. 그래서 등장했다. 1인분 양으로, 1인분 가격으로 2개를 동시에 즐길 수 있는 신메뉴! 그런데 중화요리는 여기에서 끝나지 않았다. 우짜면(우동+짜장면), 우짬면(우동+짬뽕면), 볶짜밥(볶음밥+짜장밥)…, 그 변화는 정말 무궁무진하다. 그런데 또 여기에서 끝나지 않았다. 물냉비냉(물냉면+비빔냉면), 된장김치찌개(된장찌개+김치찌개), 아메리카노라떼(아메리카노+라떼) 등 다양한 음식물이 콜라보로 나와 있다. 창의력은 그냥 무에서 유가 나오기도 하지만, 많은 경우가 '이러고 싶은데 어쩌지?'에서 시작된다. 창의력은 니즈에서 나온다. '불편한데 어쩌지?' 창의력은 귀차니즘에서 나온다. 창의력은 우리의 생활을 조금만 돌아보면 나올 수 있는 것이다.

그러면 우리는 얼마나 창의적일까? 재미난 활동을 통해 창의력을 점검해 볼 수 있다.

몇 가지 제공되는 자료를 활용하여 창의력을 점검해 보라.

〈가장 맛있는 라면을 끓이는 나만의 레시피〉

–포스트잇을 한 장씩 주고 가장 맛있는 라면 레시피를 적도록 한다.

–다 적은 후 앞 칠판이나 벽면에 붙이도록 한다.

–각 조 조장이 나와서 붙은 레시피 중에 기발한 것을 1장이나 2장을 뽑도록 하여
　읽도록 한다. 뽑힌 사람에게 강화물을 주는 것도 동기부여에 좋다.

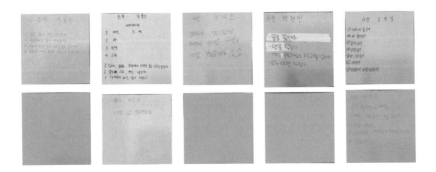

〈도형을 활용한 그림〉

　도형을 활용하여 새로운 생각들을 표현해보는 활동이다. 제시된 도형들을 활용하
여 3분 안에 그림을 그려본다. 이 활동은 경직된 뇌를 움직이게 하는 데 도움이 된다.
도형은 자유롭게 선택하여 제시하면 된다.

〈나열되어 있는 동그라미를 활용하여 그림을 그려볼까?〉

하단의 도형을 이용하여 무엇이든 그려보십시오(제한시간. 3분).

〈나열되어 있는 동그라미를 활용하여 그림을 그려볼까?〉

동그라미의 배열을 불규칙으로 바꾸면 어떨까? 더 기발한 그림이
나올 수도 있다.

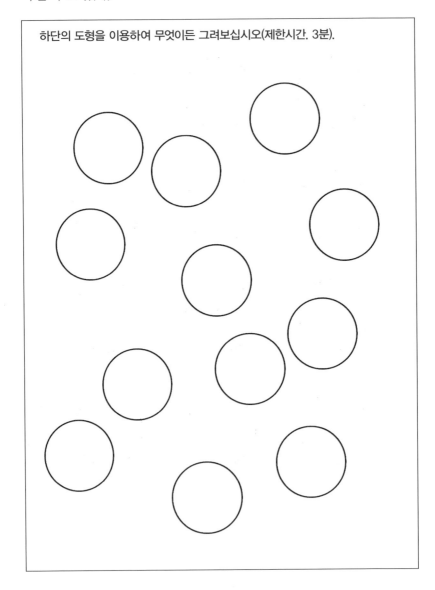

하단의 도형을 이용하여 무엇이든 그려보십시오(제한시간. 3분).

동그라미가 세모로 바뀌면 또 어떻게 될까?

하단의 도형을 이용하여 무엇이든 그려보십시오(제한시간. 3분).

② 비판- Criticism

'비판'이란 사전적 해석으로는 "현상이나 사물의 옳고 그름을 판단하여 밝히거나 잘못된 점을 지적함.(네이버 국어사전)" 철학적 해석으로는 "사물을 분석하여 각각의 의미와 가치를 인정하고, 전체 의미와의 관계를 분명히 하며, 그 존재의 논리적 기초를 밝히는 일(네이버 국어사전)"이라고 명시되어 있다. 즉, 어떤 사태나 상황에 처했을 때 또는 어떤 사물이나 환경에서 감정이나 편견에 사로잡히지 않고, 권위에 무조건적으로 복종하지 않고 효율적이며 합리적, 논리적으로 분석하거나 평가, 분류하는 사고를 말하는 것이다.

비판적 사고의 반대는 수용적 사고이다. 수용적 사고가 기존에 했던 방법을 그대로 하려는 자세를 가졌다면 비판적 사고는 평상시 우리가 습관처럼 해왔던 것에 의문을 품어보는 것이다.

'왜 바퀴는 왜 꼭 고무로 만들어야 하나? 금속으로 만들면 안 되나?'

'왜 어른은 축하할 일이 있으면 술을 마실까? 건강음료를 마시며 축하하면 안 되나?'

'왜 빨래는 흰색과 색깔 있는 옷을 구분해서 빨아야 하나? 섞어서 빨면 안 되나?'

이런 생각, 자세를 가지는 것이 비판적인 사고인 것이다.

조별로 이러한 생각들을 꺼내어 토론해 보는 활동은 비판력을 키우기에 아주 좋은 활동이 될 것이다.

③ 소통- Communication

　　　21세기. 공유의 시대이다.

　공유하는 종류가 아주 많아졌다. 집, 차, 자전거, 장난감, 사무실 등 혼자 쓰기엔 좀 낭비인 것들이 함께 사용하는 도구로 나오면서 이제는 소유의 시대가 아니라 공유의 시대가 되었다.

　이러한 공유의 시대에는 소통의 능력이 정말 필요하게 되었으나 반대로 소통의 능력을 상실하고 있는 시대이다. 예전에는 TV 앞에 가족이 옹기종기 모여 드라마나 프로그램을 보며 이야기를 나누었지만 지금은 어떤가? 각자의 방에 들어가서 각자의 폰으로 각자가 보고 싶은 것을 이어폰을 꽂고 보고 있다. 가정 안에서 소통이 이루어지고 있지 않다.

　예전에는 전화하여 업무를 보거나 안부를 물었다면 이제는 문자, 톡으로 대부분 소통한다. 말로 하던 일들이 이제 글로 이루어지면서 소통은 더 줄어들었고 문자 또한 글이 짧아지고 있다. 그러다 보니 맞춤법을 제대로 사용하는 성인이 줄어들고 있다. 대학에서 취업 상담을 하다 보면 많은 자기소개서를 보게 되는데, 어휘력은 더 낮아져 가고 맞춤법이 엉망인 경우는 허다하다. 이들이 사회에 나가서 보고서를 얼마나 작성할 수 있을까? 정말 걱정이다.

　소통은 서로가 생각, 감정, 뜻이 통하는 것을 말한다. 서로 통하려면 어떻게 해야 하나? 대화만이 그 길을 열어준다. 물론 소통에는 대화뿐만 아니라 글, 몸짓, 눈짓 등도 포함이 된다. 하지만 말보다 더 큰 힘을 발휘하는 소통은 없다. 그래서 우리는 사람들이 모이는 곳으로 가야 하는 것이다. '디자인 씽킹' 활동은 대화 없이는 이루어지지

않는다. 다양한 사람들과 많은 대화를 해야만 한다.

우리는 스마트 폰을 사면 '카카오톡' 앱을 꼭 깔게 된다. 왜? 이 앱이 없으면 주변 사람들과 소통이 힘들기 때문이다. 때론 공부에 방해된다고 스마트폰을 금지하는 부모가 있거나 본인이 사용하지 않기도 하지만, 요즘은 중고등학생들이 조별과제가 많아서 이 앱을 깔지 않으면 자신뿐만 아니라 같은 조로 있는 친구들이 힘들 수밖에 없다. 사회에서 일할 때도 이 앱을 사용한다. 왜 이 앱을 사용하는가? 단순한 대화뿐만 아니라 사진, 파일, 동영상 등 다양한 것을 주고받을 수 있기 때문이다.

그런데 과거로 돌아가 보자. 혹시 'SMS, LMS, MMS'를 기억하는가? 단문, 장문, 파일 전송에 따라 폰 사용금액이 달랐던 시절. 그 시절, 우리는 요금을 적게 내기 위해 말을 짧게,

띄어쓰기 없이 글을 쓰기 시작했다. 그런데 '카카오톡'이라는 앱이 나왔다. 이 앱만 깔면 문자뿐만 아니라 사진, 영상 등이 모두 무료란다. 그러니 공개적인 광고 없이도 구전으로 많은 사람들이 이 앱을 폰에 깔기 시작했다. 심지어 앱을 깔고 사용하는데 비용을 내지 않는다. '카카오톡'은 이 앱을 만들기 위해 많은 투자를 했을 것인데 왜 무료로 사용할 수 있도록 했을까? 바로! 사용자들을 모으기 위해서다. 이렇게 모인 사용자들을 기반으로 카카오는 다양한 사업에 뻗어 나가고 있는 것이다. 대한민국에서 스마트폰을 사용하는 사람들은 이 앱을 사용하게 되었다. 심지어 한국 친구를 두고 있는 외국 사람도 이 앱을 사용한다. 이제 가입자가 많아졌다.

이제 카카오는 무엇을 하는가? 수많은 사람들이 모여 있는 이 풍부

한 자원을 가지고 다양한 사업을 하고 있다. 쇼핑, 게임, 주문, 음악, 더 나가서 이모티콘으로 수익을 내고 있다.

많은 글보다 이미지가 주는 의미는 크기 때문이다. 그러면 당신은 어떤 이모티콘을 선택하는가? 잘 그린 것? 재미있는 것? 물론 사람마다 선택 기준은 다르겠지만 많은 사람이 나의 마음을 대언해주는 것 같은 이모티콘에 끌리게 되고 그러한 이미지가 있는 이모티콘을 사게 되는 것이다.

관련 링크
http://topclass.chosun.com/board/view.asp?catecode=L&tnu=201901100013

혹 이 '옴팡이' 이모티콘을 사용하고 있는가? 당신은 2~3천 원으로 이 이모티콘을 사서 사용하고 있지만, 이 이모티콘을 만든 작가의 통장에는 2018년 한 해 동안 억대 수익이 들어 왔다.

또 다른 작가는 퇴사 후 이모티콘으로 10억의 매출을 만들어냈다. 어떻게 이만큼의 수익이 났을까? 이모티콘은 잘 그린다고 판매가 되는 것이 아니다. 이 이모티콘을 살 대상자를 명확하게 해두어야 한다. 만약 10대 여중생들이 살만한 이모티콘을 만들고 싶다면 그림을 그리기 전에 여중생을 만나야 한다. '그들은 어떤 생각을 많이 하는

가? 그들은 무엇을 고민하는가? 그들은 어떠한 말투를 사용하는가? 그들에겐 무엇이 유행하고 있는가? 그들은 물건의 선택 기준이 뭔가?' 떡볶이를 사주며, 햄버거를 사주며, 딸기 스무디를 사주며 카페에 앉아서 그들과 소통해야 한다. 그래야만 그들이 사고 싶은 이모티콘을 그릴 수 있는 것이다.

관련 링크
https://news.mt.co.kr/mtview.php?no=2019042218380873010

지금 시대는 소통이 없이는 성공할 수 없는 시대인 것이다. 나가서 사람을 만나야 하는 시대인 것이다.

④ 협력- Collaboration

협력은 예전에도, 지금도 기업마다 인재상에 반드시 들어가는 단어이다. 우리는 혼자 살아갈 수 없다. 기업도 혼자만의 자생으로 운영이 안 된다. 반드시 협력사는 있고 경쟁사도 있다. 그 속에서 어떻게 협

력하며 상생할 것인가를 고민하고 실현하는 인재가 필요한 것이다.

협력을 위해서 우리는 어떻게 해야 하는가? 소통 없이는 협력할 수 없다. 공감력이 필요하다. 역할 분담, 책임감, 신뢰가 필요하다. 함께 한다는 것은 결코 쉬운 일이 아니다. 살아온 방법이 다르고 인생의 가치관이 다른 나와 네가 어울려서 협력한다는 것은 어렵다.

우리는 치약을 짜는 위치도 다르고, 목욕할 때 순서도 다르다. 정리 정돈 습관도 다르고, 말하는 어투도 다르다. 그런 우리가 협력하기 위해서는 상대에 대한 이해가 먼저 되어야 한다. '나 혼자'가 아니라 '함께' 잘 되길 바라는 마음이 내재하여 있어야만 협력할 수 있다.

그런데 대학에서 조별과제를 해보면 무임승차하려는 사람을 간혹 보게 된다. 사실 바쁘거나 일이 있어서 그럴 수는 있다. 하지만 그러한 상황을 조원이 이해할 수 있도록 동의를 구하거나, 바쁘지만 본인이 할 수 있는 부분을 찾으려는 노력이라도 보이는 것이 좋다. 하지만 갈수록 협력을 하지 않고 자신의 이익만 챙기려는 사람은 생겨나고 있다. 그러한 사람은 사회 어디에서도 인정을 받을 수가 없다.

협력의 힘을 키울 수 있는 게임은 다양하게 많다. 가장 많이 사용하고 있는 게임이 '마시멜로 챌린지(Marshmallow challenge)'이다. 4명이 한 팀이 되어 스파게티면 20개, 90cm 실, 90cm 테이프를 이용하여 18분 안에 탑을 가장 높게 쌓아야 한다. 단 이 탑은 어떠한 구조물을 활용할 수 없으며 스스로 서야 한다. 그리고 탑 꼭대기에 마시멜로가 위치해야 한다는 것이다. 전 세계에서 이 게임을 많이 활용한다. 이 게임에서 가장 실패가 많은 사람들은 경영대학원을 갓 졸업한 사람들이며, 반면에 유치원을 갓 졸업한 아이들이 가장 잘했다는 보

고가 있다. 왜 그럴까? 원리보다는 협력으로 이 문제에 접근하다 보니 자기 생각을 주장하지 않고, 다양한 시도를 두려워하지 않기 때문일 것이다.

많은 재료를 사용하지 않고도 할 수 있는 협력 게임도 있다. 저자가 가장 편하게 많이 사용한 게임은 'A4 용지 높이 세우기'이다. A4 용지 5장만 있으면 된다. 4~6명을 한 조가 되게 하여 5장의 A4 용지로 가장 높이 쌓는 게임이다. 서로를 연결할 수 있는 도구가 없다. 단지 종이로만 쌓아 올려야 한다. 그래서 다양한 시도를 하게 된다.

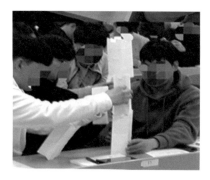

이러한 협력 게임을 해보면 주도자가 있고, 동조자, 반대자, 방관자 등이 나오게 된다. 자신은 어떠한 포지션을 했는지 점검하게 하고 자신이 해야 할 역할을 다시 생각할 시간을 갖게 한다.

협력 게임은 이 외에도 협력 글쓰기, 협력 컵 쌓기, 신문지 게임, 기차 앉기 게임 등 인터넷 검색을 통해 수만 가지의 게임 종류를 볼 수 있기 때문에 이 정도로만 정리를 하고자 한다.

창의(Creative), 비판(Criticism), 소통(Communication), 협력(Collaboration)의 4C는 4차산업혁명 시대에 중요한 인성이다. 디자인 씽킹의 활동에서 기초가 되는 4C의 역량을 키워보자.

디자인 씽킹은 인간의 필요에 공감하고 대중이 모르는 잠재적 욕구를 발굴해서 대중이 충족할 수 있는 시제품을 만들어보는 과정을 말하는 것으로, '저렴한 재료로 빨리, 많이 실패해보는 것'이 주된 활동이라고 할 수 있다. 독일 소프트웨어 기업 SAP 하소 플레트너 회장이 후원으로 개설된 미국 스탠퍼드대학 디스쿨에서 전파된 프로그램이다.

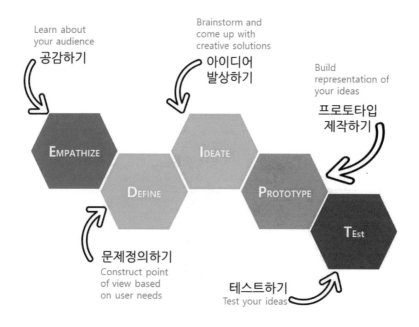

디자인 씽킹은 5단계로 이루어져 있다. 각 단계를 간단하게 살펴보면 다음과 같다.

- 공감하기(EMPATHIZE): 대상자에 대해 이해하라.
- 문제 정의하기(DEFINE): 사용자의 요구에 맞춰 목표를 정의하라.
- 아이디어 발상하기(IDEATE): 아이디어, 창의적 해결책을 모색하라.
- 프로토타입 제작하기(PROTOTYPE): 아이디어, 창의적 해결책을 제작 또는 가시화하라.
- 테스트하기(Test): 아이디어, 창의적 해결책을 검토하고 의사 결정하라.

디자인 씽킹은 세 가지의 특징을 가지고 있다.

첫 번째, 한 번에 해결책이 나지 않는다. 장기간의 확산과 수렴을 반복하여 결과를 도출한다.

디자인씽킹은 하루, 24시간 만에 결과가 나오지 않는다. 다양한 정보를 수집하기 위해 많은 사람을 만나야 하며, 정보들을 정리하여야 한다. 또 여러 번의 점검과 사용자와의 소통 과정을 거쳐야만 한다. 그 속에서 생각을 확산하고 확산된 생각을 다시 수렴해야 한다.

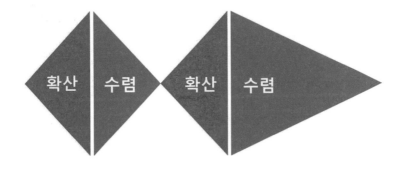

두 번째, 5단계의 공정으로 이루어지지만 계속 전진하는 것이 아니라 전진과 후퇴를 반복하며 작업을 한다.

공감하기에서 문제 정의하기로 갈 때 문제정의가 제대로 되지 않으

면 공감하기 부분을 다시 해 보아야 한다. 아이디어를 발상한 후 프

로토타입을 제작하려는 데 제
작에 어려움이 있다면 아이디
어 도출을 다시 해보아야 한
다. 테스트를 하였더니 문제점
이 발생하였다면 프로토타입
으로 다시 가든지, 아이디어
도출을 다시 하든지, 아니면

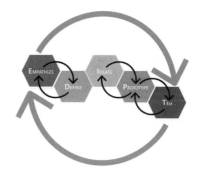

공감하기부터 다시 해야 할 경우도 발생한다. 이처럼 디자인씽킹은 차
례대로 진행되는 것이 아니라 어느 부분에서 문제가 발생하면 다시
돌아가서 그 문제들을 점검해야 한다.

세 번째, 확산과 수렴을 반복하면서 단계마다 산출물이 있다. 확
산과 수렴에서 나온 이 산출물들은 마지막 테스트 단계에서 그 빛을
낼 수 있다. 디자인 씽킹은 우뇌와 좌뇌를 모두 사용한다. 공감하기
부분에서 확산적인 우뇌를 많이 사용하는 반면에, 문제 정의하기 단
계에서는 좌뇌를 더 사용하게 된다. 또 아이디어 발상하기 단계에서
는 다양한 생각들을 많이 꺼내면서 우뇌를 더 사용하게 되고 프로토
타입 제작하기와 테스트하기로 갈수록 좌뇌를 더 사용하게 된다. 이

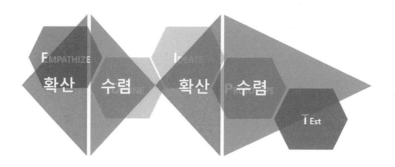

렇게 우뇌, 좌뇌를 반복적으로 사용하면서 우리의 뇌는 더 말랑말랑하게 되어 더 혁신적인 아이디어를 도출하게 될 것이다.

단계마다 주어지는 산출물에 대해서는 각 단계를 설명하는 부분에서 상세하게 다루고자 한다.

먼저 디자인 씽킹을 간단하게 다루어볼 수 있는 과정을 소개하고자 한다.

1. 당신이 원하는 지갑을 생각하면서 스케치하세요.
2. 짝끼리 서로의 지갑에 대해 인터뷰하세요.
3. 상대방의 요구, 바램, 통찰을 끌어내는 질문을 하세요.
4. 요구와 통찰을 나누어서 작성하세요.
5. POV 작성하기
6. 상대방의 요구를 충족할 수 있는 지갑 스케치하고 상대방에게 피드백 받기
7. 최적의 지갑 스케치
8. 프로토타입 제작
9. 상대방에게 피드백 받고 최종 프로토타입으로 발표하기

관련 링크
https://www.youtube.com/watch?v=K5Vu4sNZkKY

위 자료는 디자인 씽킹의 5단계를 간단하게 진행하는 지갑 디자인 씽킹이다. ('The Wallet Exercise', 스테인리스스틸 보드대학 디스쿨에서 진행)

지갑을 소재로 하는 것은 지금 현재 우리가 보유하고 있는 물건 중에 가장 접근하기가 쉬운 소재이기 때문이다.

학생들과 함께한 지갑 디자인 씽킹을 사진과 함께 소개하고자 한다.

1. 당신이 원하는 지갑을 생각하면서 스케치하세요.

소요시간 3분

2. 짝끼리 서로의 지갑에 대해 인터뷰하세요.

소요시간
상대방 지갑 조사 3분
인터뷰 각각 5분×2명=10분

상대방의 지갑은 어떤 특징을 갖고 있는가?

카드를 수납할수 있는 공간이 있고
지폐를 보호할 수 있게 방수가 됩니다

현재의 것보다 더 유용하고 의미있는 지갑은 어떤 기능을 갖기를 희망하는가?

GPS기능 지갑이 사라졌을 때
걱정을 하지 않도록 휴대폰에 위치가
뜨는 것

상대방의 지갑은 어떤 특징을 갖고 있는가?

장지갑이다.
수납할수 있는 공간이 많다.
지갑이 너무 크다

현재의 것보다 더 유용하고 의미있는 지갑은 어떤 기능을 갖기를 희망하는가?

좀 더 작은 지갑을 희망한다
얇은 지갑.
수납공간은 많은 지갑

상대방의 지갑은 어떤 특징을 갖고 있는가?

지폐 넣는 곳이 다른지갑보다 많다.
카드를 많이 넣을수 있다.
지갑 바깥쪽에도 지폐를 넣는곳이 있다.

현재의 것보다 더 유용하고 의미있는 지갑은 어떤 기능을 갖기를 희망하는가?

지갑에 GPS가 있어서 잃어버려도
찾을수 있으면 좋겠다고함

상대방의 지갑은 어떤 특징을 갖고 있는가?

지갑이 일체형이라서 바로 지폐를
열 경우없이 바로 카드를 꺼낼 수 있고
동전도 넣을 수 있는 공간도 있어서
좋은 지갑인거 같다.

현재의 것보다 더 유용하고 의미있는 지갑은 어떤 기능을 갖기를 희망하는가?

지갑에 교통카드 칩이 붙으면
카드를 또 다른 칸없어서 즐거울거 같

상대방의 지갑은 어떤 특징을 갖고 있는가?

카드와 지폐를 수납할 수 있다.

현재의 것보다 더 유용하고 의미있는 지갑은 어떤 기능을 갖기를 희망하는가?

지폐가 구겨지지 않으면 좋겠다.
그리고 비가와도 지폐가 젖지 않도록
방수가 되면 좋겠다.

3. 상대방의 요구, 바램, 통찰을 끌어내는 질문을 하세요.

소요시간
인터뷰 각각 5분×2명=10분

요구: 고객이 무엇을 하고자 하는지 파악하기

통찰: 상대방이 생각하는 지갑에 대해 생각, 느낌을 통해 깨닫거나 추론하기

4. 요구와 통찰을 나누어서 작성하세요.

소요시간 10분

① 요구(needs) : 반드시 '동사(verbs)'를 사용하여 고객이 무엇을 하고자 하는지 작성하시오.

(손글씨)

② 통찰(insights) : 상대방이 지갑에 대하여 어떠한 생각, 느낌 등을 갖고 있는지에 대하여 당신이 깨달은 사항 또는 추론한 사항을 작성하시오.

(손글씨)

① 요구(needs) : 반드시 '동사(verbs)'를 사용하여 고객이 무엇을 하고자 하는지 작성하시오.

색상판 無 동전칸이 크길 바라심.
반지갑의 사이즈 / 너무 작은것 X (앞뒤로 ?)
소가죽 expensive 2겹까로 제작

② 통찰(insights) : 상대방이 지갑에 대하여 어떠한 생각, 느낌 등을 갖고 있는지에 대하여 당신이 깨달은 사항 또는 추론한 사항을 작성하시오.

지퍼들이 지갑인데 지퍼가 지갑사용에 방해가 되어서
불편하다고 하심.
동전칸이 없어서 불편하다고 하심.

① 요구(needs) : 반드시 '동사(verbs)'를 사용하여 고객이 무엇을 하고자 하는지 작성하시오

카드가 10개 들어가야 한다
재질은 가죽이어야 한다
반지갑 사이즈의 지갑을 원한다

② 통찰(insights) : 상대방이 지갑에 대하여 어떠한 생각, 느낌 등을 갖고 있는지에 대하여 당신이 깨달은 사항 또는 추론한 사항을 작성하시오.

카드를 많이 쓰기 때문에 현금보다는 카드수납 위주의 지갑을 원한다
부드럽고 촉감이 좋은 지갑을 원한다
수납보다는 휴대성이 좋은 가벼운 지갑을 원한다

5. POV 작성하기

___(이름)___ 는 ___(요구)___ 할 방법이 필요하다.

왜냐하면 ___(통찰)___ 하기 때문이다.

___(동인자)___은(는) (동전을 처리 ②) 할 방법이 필요합니다.
왜냐하면 동전이 많아서 불편한데 현재 지갑에 동전칸이 없기
현재 때문입니다.

___(김지현)___은(는) (케이스에 카드수납공간이 필요) 할 방법이 필요합니다.
왜냐하면 지갑을 들고 다닐 필요를 느끼지 못해 때문에 로커에 에
수납공간이 없는 모어 길쭉하게 까뒤 되는 게 편 하기 때문입니다.

___(종인)___은(는) (카드수납은 ②늘일) 할 방법이 필요합니다.
왜냐하면 카드 수납공간이 적어서 간편하게 보관 할수있는 것이
필요. 하기 때문입니다.

잃어버리지 않게 (GPS 장착

___(김상북)___은(는) (지갑을 작게②고 가볍게) 할 방법이 필요합니다.
왜냐하면 지금 지갑은 우겁고 크기가 커서 챙겨 가면위저히 휴대하기가
편하고 지갑을 잃어버려도 찾을 수 있게 하기 때문입니다.
쉽게

___(재 김재만)___은(는) (지갑을 더욱 ②작게) 할 방법이 필요합니다.
왜냐하면 지폐나 동전은 들고 다니지 않으니깐 ③ 더욱 작고 카드공간만
더 만들고 주머니속에 쏙 들어가게 다닐수 있게 하기 때문입니다.

___(안환혁)___은(는) (많은 카드, 지폐를 수납) 할 방법이 필요합니다.
왜냐하면 다양한, 종류 카드를 가지고 편리하게 사용
하기 때문입니다.

6. 상대방의 요구를 충족할 수 있는 지갑 스케치하고 상대방에게 피드백 받기

소요시간
스케치 5분
피드백 각각 5분×2명=10분

7. 최적의 지갑 스케치

소요시간 10분

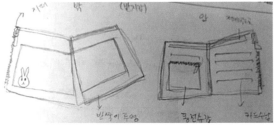

8. 프로토타입 제작

소요시간 10분

9. 상대방에게 피드백 받고 최종 프로토타입으로 발표하기

하지만 요즘 학생들은 지갑을 자기고 다니지 않는다. 학생뿐만 아니라 성인들도 지갑을 들고 다니는 사람이 줄어들고 있다. 스마트 폰에 내장된 페이로 대부분 결제를 하기 때문이다.

지갑을 소재로 디자인 씽킹을 하기는 어려워져서 본인은 폰케이스로 디자인 씽킹을 해보니 더 다채로운 아이디어가 나와서 재미있게 진행하였다. 이처럼 시대에 맞춰서, 참여자들의 나이나 환경에 맞춰서 디자인씽킹의 소재를 찾는다면 더 재미있는 활동이 될 것이다.

폰케이스 디자인 씽킹

1. 당신이 원하는 폰케이스를 생각하면서 스케치 하세요.

2. 짝끼리 현재 가지고 있는 서로의 폰케이스에 대해 인터뷰하세요.

3. 상대방의 요구, 바램, 통찰을 끌어내는 질문을 하세요.

4. 요구와 통찰을 나누어서 작성하세요.

5. POV 작성하기

　　　___(이름)___ 는 ___(요구)___ 할 방법이 필요하다
　　　왜냐하면 _____(통찰)_____ 하기 때문이다.

6. 상대방의 요구를 충족할 수 있는 폰케이스를 스케치하고 상대방에게 피드백 받으세요.

7. 최적의 폰케이스를 스케치하세요.

8. 값 싸고 만들기 편안한 재료로 프로토타입 제작하세요.

9. 상대방에게 피드백 받고 최종 프로토타입을 들고 발표하세요.

디자인 씽킹은 소통과 협력으로 이루어지는 활동이므로 팀워크는 중요하다. 그래서 앞부분에서 어색함을 깨고 서로를 알기 위한 활동들을 소개하였다.

0단계에서는 아이스브레이킹 후 역할 분담을 다루고자 한다. 역할 없이 팀별로 활동을 하다 보면 우후죽순이 될 경우가 발생한다. 그래서 디자인 씽킹을 본격적으로 들어가기에 앞서 역할 분담을 해두어야 한다.

역할 분담은 강제로 배정하는 것이 아니라 게임을 통해서 배정하면 즐겁게 참여할 수 있다. 팀 구성원은 팀장과 분위기 메이커, 군기반장, 서기 등으로 나누고, 그 외에는 타임키퍼, 분석가 등 역할을 준다.

팀장(조장, 대장 등): 팀을 전체적으로 이끈다.

분위기 메이커(조력가, 기쁨이 등): 팀의 분위기를 활력 있게 한다.

군기반장(실행가, 감독 등): 팀 질서, 재료 공급 등을 책임진다.

서기(꾸밈이 등): 활동 자료 작성하기, 꾸미기 등을 담당한다.

타임키퍼: 주어진 시간을 잘 활용할 수 있게 시간 관리를 한다.

분석가: 우리 팀의 현재 상황을 주시하고 다른 팀과 비교해본다.

위 역할 분담은 팀 안에서 의논해서 정해도 되지만 그러다 보면 서로 미루거나 서로 하려는 상황이 발생한다. 그래서 진행자가 재미난 게임을 통해서 역할을 분담하는 것이 가장 효과적이다. 저자가 손쉽게 많이 하는 방법은 팀원끼리 가위바위보를 하여 순위를 정하게 한 후

몇 등이 팀장 역할을 하도록 하겠다고 지정해준다. 그 외에도 등수별로 역할 분담을 해준다. 좀 더 재미난 방법은 '사랑의 작대기'이다. 오른손을 들게 하고 '오늘 가장 일찍 일어났을 것 같은 사람에게 오른손이 펼쳐주세요. 하나, 둘, 셋' 하여 가장 많은 호응을 받은 사람을 조장으로 하고 조장의 오른쪽, 왼쪽으로 역할 분담을 시키기도 하였다. 이처럼 다양한 방법으로 진행자가 팀별로 역할을 분담해주면 된다.

디자인 씽킹은 역할 분담 못지않게 팀 인원과 자리 배치도 중요하다. 저자가 디자인 씽킹을 많이 해본 결과 팀별로 적정 인원은 5~6명이다. 단 전제가 3~5팀은 나오도록 배치하는 것이 좋으므로 한 팀 인원이 최소 4명에서 최대 7명까지는 가능하였다. 그래서 전체 참여 인원이 적어도 12명 이상, 35명 이하로 참여하도록 하여야 한다.

좌석은 팀별로 소통이 원활하도록 둥글게 또는 네모지게 배치를 한다. 그리고 팀 사이를 다니기에 용이하도록 팀 간의 간격을 두고 배치를 하면 좋다.

디자인 씽킹은 앞자리에서 발표를 하지 않는다. 각 팀이 활동한 곳에서 발표하고 청중은 그곳으로 모인다. 즉, '앞자리'라는 개념이 없다. 진행자는 사이사이를 다니며 진행하고 발표자들도 자유롭게 발표하는 분위기를 만들어주어야 한다.

이제 팀 역할이 주어졌으면 팀 구호를 만들어야 한다. 함께 잘하자는 의미를 담아서 팀 구호를 만들고 팀 율동, 팀 규칙, 팀 선서 등을 만들어서 발표한다. 이러한 활동은 재미와 더불어 함께하고자 하는 강한 마음을 심어줄 수 있다.

디자인 씽킹 전에 이루어지는 0단계는 팀원 간의 의기투합을 끌어

내는 것이 주된 목적이다. 그러므로 진행자는 0단계에서 분위기를 높여주어야 할 사명감이 있다. 다양한 방법으로 화기애애한 분위기가 될 수 있도록 해주어야 한다.

1. 1단계-공감하기

- 사람들을 유심히 관찰하고 인터뷰하면서 통찰을 얻는 과정

- 많은 사람이 동일하게 문제를 느끼거나 경험하기 때문에 문제를 해결해 보겠다는 것

- 정량적인 마케팅 툴, 설문조사, 포커스 그룹 인터뷰 NO!

- 대책 없이 사람 관찰
 생뚱맞게 인터뷰
 사람들의 자연스러운 행동을 관찰

디자인 씽킹 단계 중에서 첫 번째 단계인 '공감하기'는 어느 단계보다 아주 중요하며 긴 시간이 필요하다. 이 단계는 사람들을 유심히 관찰하거나 인터뷰, 체험 등을 통하여 통찰을 얻는 과정이다. 사용자, 대상자에 대해 이해하고 그들이 해결하려는 문제에 집중해야 한다. 많은 사람이 동일하게 느끼는 문제를 찾고, 그 문제를 경험하거나 이해하여 문제를 해결해보는 것이다. 디자인 씽킹의 공감하기는 정량적인 마케팅 툴을 사용하지 않는다. 지문이 정해진 설문조사, 정해진 그룹 인터뷰를 하지 않는다. 아무 대책 없이 사람을 관찰하고, 생뚱맞게 다가가서 인터뷰하는 것이다.

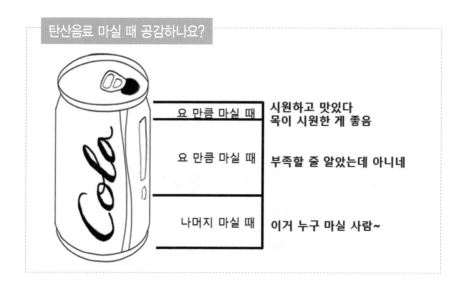

공감하기 단계에 앞서 주제를 정해야 한다.

주제 정하기는 대부분 진행자가 제시하는 것이 보편적이다. 참여자들이 어떤 그룹인지를 파악하여 모두가 공감할 수 있는 주제를 선정한다.

청소년을 대상으로 한다면 학생, 학교, 학원, 가족, 스마트폰 등이 대부분 공감하는 부분일 것이다.

대학생이나 특성화 고등학교에서 진행한다면 제일 관건이 취업이기 때문에 이 부분에 대한 주제로 하면 좋을 것이다.

기업에서는 사무실 배치, 탕비실 활용도, 업무전달방법, 직무에 대한 스트레스 등 일과 관련된 주제로 다룰 수 있다.

저자가 학생이나 성인이나 상관없이 가장 보편적으로 다루었던 주제는 영화관이다. 대부분 영화관을 가본 경험이 있으므로 이 주제를 가지고 진행했을 때 소통하기에도 좋았고 다양한 아이디어들도 많이 나왔다. 다음 그림처럼 영화관에서 먹는 팝콘과 콜라에 대한 경험을

공감하였다면 '어떻게 하면 소비자가 만족할 만한 팝콘과 콜라를 출시할 수 있을까?'에 대한 아이디어를 꺼낼 수 있을 것이다.

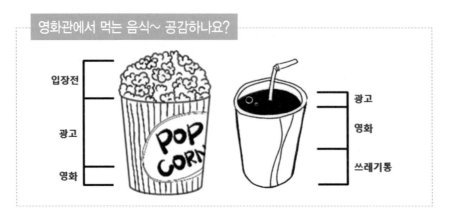

이처럼 공감하기는 참여자 모두가 이야기를 나눌 수 있는 주제로 삼아야 한다.

주제가 정해지면 1단계 공감하기로 진입을 한다.
1단계인 공감하기 단계에서는 질문하기, 관찰하기, 경험하기 등 3가지의 활동을 통하여 통찰을 얻을 수 있다.

(1) 공감하기 방법

① 질문하기

공감하기 활동 중 가장 많이 하는 방법이 '질문하기'이다. 이 방법은 상호작용으로 이루어지기 때문에 즉각적이고 유동성 있게 상대의 마음을 이해할 수 있다.

질문하기를 할 때는 최대한 편안한 분위기에서 이루어져야 하며, 질문자는 최대한 말을 줄이고 경청하려는 자세를 가지는 것이 중요하다. 질문하기 방법에는 개방형 질문하기와 반 구조화된 질문하기가 있다.

개방형 질문하기(비구조화된 질문하기)

정해진 질문지 없이 주제와 관련된 부분에 대해 자유롭게 대화를 하는 방법이다. 이 방법은 대상자의 대답 뒤에 숨어 있는 동기, 가치관 등을 얻을 수 있으며 자유로운 대화 속에서 의도치 않은 새로운 관점, 문제점 등을 발견할 수도 있다. 단, 이 질문하기는 조사 목적과 관련 없는 이야기가 전개될 여지가 있으며, 시간적인 소요가 길어질 수도 있다. 질문자는 목적의 핵심에서 벗어나지 않도록 자연스럽게 유도하여야 한다.

반 구조화된 질문하기

구조화된 질문과 비구조화된 질문의 중간 형태를 취하는 '반 구조화된 질문하기'는 주제, 목적에 맞춘 구조화된 질문 중 반응이 잘 나올만한 질문들을 유목화하거나 선택하여 그 속에서 자유롭게 대답이 나올 수 있도록 유도하는 질문법이다. 이 질문하기는 개방형 질문하기보다는 방향이 명확하게 있어서 엉뚱한 시간 소요를 줄일 수 있다. 단, 질문의 목록을 정하고 유목화하거나 선택하는 과정에서 좀 더 다양한 대답을 들을 수 있도록 신중하게 검토해야 할 필요가 있다.

이 질문하기를 할 때 일대일로 진행하느냐, 다수와 진행하느냐에 따라 진행방법이나 유의해야 할 사항이 조금 다르다.

일대일 진행

일대일 만남이다 보니 상대가 부담감이나 거북함이 느껴지지 않도록 최대한 편안한 장소를 선택하는 것이 가장 중요하다. 질문자는 대상자의 대답을 충분히 듣기 위해 '예, 아니요'의 단답형 질문보다는 경험을 많이 들을 수 있는 질문을 하여야 한다. 가급적 대답에 대한 추가 질문을 하는 것이 좋다. '왜 그렇게 생각하느냐', '어떻게 하는지 구체적으로 이야기해달라' 등 추가적인 질문을 통하여 대답하는 사람의 마음조차 유추하려고 노력하여야 한다. 혹 바로 답이 나오지 않을 시는 기다려서 생각할 시간을 충분히 주는 것이 좋다.

다수의 진행

다수와 진행하는 질문하기는 다양한 사례와 정보를 얻기에 아주 유용한 질문하기이다. 이 질문하기를 하기 위해서는 모두가 접근하기 쉬운 장소를 선택하는 것이 좋다. 너무 많은 인원보다는 7~10명의 혼합된 그룹을 선택하는 것이 가장 다양한 의견을 많이 들을 수 있다. 이 질문하기는 한 사람이 질문하는 동안 다른 한 사람은 관찰과 기록을 담당하는 것이 좋다. 단 이 질문하기는 질문자와 대상자의 자리 배

치가 동질감이 느껴지지 않도록 둥글게, 똑같은 높이의 의자에서 섞여 앉아서 하는 것이 가장 좋다. 질문자의 복장 또한 대상자들과 조화롭게 하여 동일한 입장임을 느낄 수 있게 하여야 한다. 몇 사람의 의견에 치중하기보다는 모든 참가자가 대답에 참여할 수 있도록 유도하여야 한다.

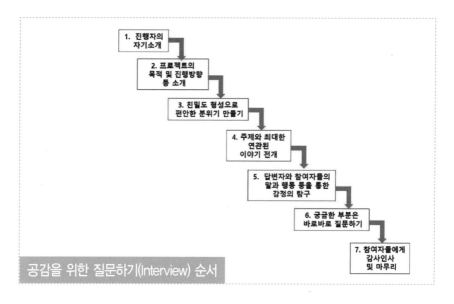

공감을 위한 질문하기(Interview) 순서

② 관찰하기

사용자, 대상자의 생활 속에 숨겨진 무의식적인 요구나 불편한 부분을 관찰을 통해서 발견한다. 화장실 앞에서 "방금 손을 씻고 나왔습니까?"라고 질문하면 "당연히 씻었지요."라고 대답하는 사람이 많으나, 정작 카메라를 설치해서 관찰해보면 손을 씻지 않고 나오는 사람이 더 많다. 즉, 설문했을 때 행동과 다른 답을 하는 경우가 많다는 것이다. 그래서 공감하기는 질문하기만으로 문제를 해결할 수 없다.

디자인 씽킹을 할 현장에서 실제로 발생하는 환경을 관찰하다 보면 문제정

의를 좀 더 정확하게 할 수 있으며, 가장 적합한 아이디어를 발상할 수 있다.

관찰하기의 대표적인 방법은 'WHW 사용하기', 'AEIOU 사용하기'를 들 수 있다.

WHW 사용하기

무엇을(what), 어떻게(how), 왜(why)를 사용하여 관찰한다. WHW를 활용한 관찰하기는 사용자, 대상자의 내면적인 동기, 감정 등을 좀 더 상세하게 발견할 수 있는데 유용하다.

무엇을(what)	대상자의 행동을 관찰하여 자세하게 기록한다.
어떻게(how)	대상자가 주어진 환경이나 일에 대해 어떻게 행하는지 관찰하여 작성한다.
왜(why)	대상자가 왜 그렇게 행하는지, 관찰된 상황에 대해 의문을 부여한다. 의문을 부여하며 관찰하다 보면 예상치 못한 깨달음을 얻을 수 있다.

깊이 있는 관찰을 돕는 도구

AEIOU 사용하기

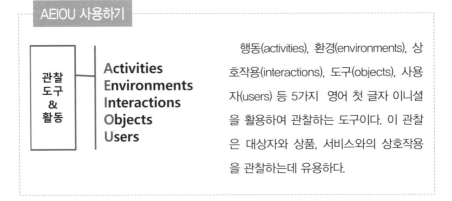

관찰 도구 & 활동

Activities
Environments
Interactions
Objects
Users

행동(activities), 환경(environments), 상호작용(interactions), 도구(objects), 사용자(users) 등 5가지 영어 첫 글자 이니셜을 활용하여 관찰하는 도구이다. 이 관찰은 대상자와 상품, 서비스와의 상호작용을 관찰하는데 유용하다.

행 동 (activities)	대상자가 상품, 서비스를 대하기 전과 서비스를 대한 후 등을 동작, 표정 등을 관찰하여 작성한다.
환 경 (environments)	대상자에게 상품, 서비스가 주는 영향들을 상세히 관찰하여 작성한다.
상호작용 (interactions)	대상자와 연관된 상대 사람, 환경과의 상호작용을 하는 것들을 모두 상세히 관찰하여 작성한다.
도 구 (objects)	대상자가 사용하는 모든 물건들을 상세히 관찰하여 작성한다.
사용자 (users)	대상자 그리고 대상자와 연관된 상대의 특징(연령, 성별, 복장 등)을 면밀하게 관찰하여 작성하다.

③ 체험하기(경험하기)

공감하기의 가장 강력한 방법이 체험하기이다. 체험하기는 본인이 직접 대상자가 되어 대상자가 동일하게 느끼는 모든 상황을 느끼고 생각할 수 있기에 어떠한 공감하기보다 강한 것이다. 대상자의 신을 신어보면 좀 더 공감이 갈 것이다. 대상자의 안경을 끼고 세상을 바라보면 봄 더 공감이 갈 것이다. 대상자와 똑같은 동질감을 느끼기 위해서는 직접 그 사람이 되어보는 것이다. 이 공감하기는 몇 시간 만의 체험하기로 이루어지는 것도 있겠지만, 며칠, 몇 달, 아니면 몇 년이 걸릴 수도 있기에 체험하기는 단순하게 시작하기엔 무리가 많은 활동이다.

페크리샤 무어(Patricia Moore)는 2년간의 체험하기를 통하여 관절염을 앓는 이들을 위한 주방제품을 디자인할 수 있었다. 요리하는 것을 즐거워하던 할머니가 어느 날부터 요리를 하지 않는 것을 보고 할머니에게 물었더니 손목, 손마디가 아파서 요리하기가 힘들다는 것이다. 페트리샤 무어는 할머니를 보면서 관절염을 앓는 사람도 쉽게 열 수 있는 냉장고

손잡이를 만들자는 제안을 했으나, 그런 소수를 위한 디자인을 할 수가

없다는 답변을 듣게 되었다. 이에 패트리샤 무어는 스스로 노인이 되기로 결심했다. 팔, 다리에 철심이 있는 붕대를 감고, 솜으로 귀를 막고, 도수가 맞지 않는 안경을 뿌옇게 칠하고, 지팡이를 의지해서 걸으며 2년 동안 100개의 도시에 거주하며 지내

본다. 그렇게 2년의 세월을 80대 노인으로 살면서 페트리샤 무어는 관절염을 앓는 이들의 불편한 부분을 세세하게 알게 되면서 그들을 위한 제품들을 만들게 되었다. 이것이 바로 공감하기 중 가장 힘드나 가장 공감력이 강한 체험하기이다.

관련링크
https://www.youtube.com/watch?v=-DrprJqQguo

(2) 공감하기 지원도구

공감하기를 좀 더 유용하게, 명확하게, 실수를 줄이며 사용하는 지원도구가 있다. 아래의 3가지를 활용하면서 공감하기를 해보자.

① 페르소나(persona)

'다른 사람의 눈에 비치는 또 다른 나'라는 의미를 품은 페르소나는 디자인 씽킹에서는 동일한 경험을 가진 사용자들을

대표하는 가상의 인물을 말한다. 디자인 씽킹에서 페르소나는 대상
자의 유형을 이해하기에 좋은 지원도구이다. 페르소나는 특정 대상자
의 숨겨진 요구를 분석하여 집중할 수 있도록 도와준다. 페르소나를
통해 대상자들을 가상 인물화하여 구체적인 프로파일을 만들 수 있
고, 대상자의 관점에서 문제점이나 새선 사항을 알아볼 수 있다.

페르소나는 기본적 정보로 나이, 성별, 소득수준 등 인구통계학적
정보를 작성하고, 성격이나 가치관, 관심사 등 심리학적인 정보, 라이
프스타일 등을 중심으로 작성한다.

페르소나(persona)의 기본 양식

이 페르소나를 표현할 수 있는 대표적인 이미지 그리거나 부착

인구통계학적 정보 작성

심리학적 정보 작성

이름
나이
성별
사는 곳
하는 일 / 소득수준

성격

가치관

관심사

비전

취미

회망사항 / 니즈

* 74-75p 참고

② 공감지도(The Empathy Map)

공감지도는 다루고자 하는 주제에 대해 대상자가 어떻게 생각하고 느끼는지 구체적으로 정리할 수 있는 활동이다.

관찰, 질문, 체험 등을 통해 경험한 자료들을 토대로 대상자의 실제적인 말(say)과 행동(do), 그 속에서 유추되는 생각(think)과 느낌(feel), 대상자에게 영향을 주는 환경적인 요인(hear), 대상자가 환경 속에서 본 것(see)을 각 칸에 나누어서 작성한다. 그리고 불만이나 장애물, 두려움 등은 고충(pain)과 진정으로 원하는 것을 비전(gain)에 작성한다. 이 활동은 대상자를 좀 더 깊게 알아가는 데 도움이 된다.

③ 사용자 여정지도

대상자가 다루고자 하는 주제에 대해 경험한 과정을 정의하고 활동을 시간대별로 작성하여 대상자의 체험을 시각화하는 활동이다. 사용자 여정지도는 주제가 되는 부분만 단편적으로 보는 것이 아니라 시간대별 체험 속에서 발생하는 간극과 그 간극을 극복하기 위한 디자인적 기회를 잡을 수 있는 간단하고 유용한 접근방법

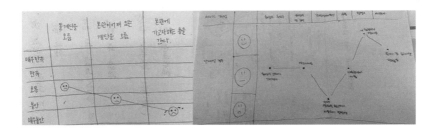

공감지도(The Empathy Map)의 기본 양식

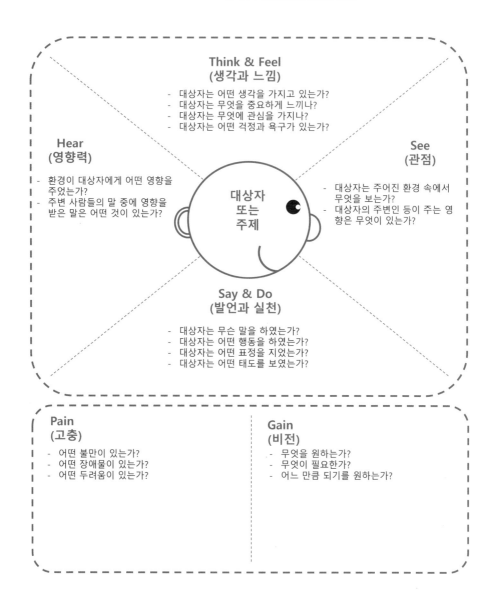

Think & Feel
(생각과 느낌)
- 대상자는 어떤 생각을 가지고 있는가?
- 대상자는 무엇을 중요하게 느끼나?
- 대상자는 무엇에 관심을 가지나?
- 대상자는 어떤 걱정과 욕구가 있는가?

Hear
(영향력)
- 환경이 대상자에게 어떤 영향을 주었는가?
- 주변 사람들의 말 중에 영향을 받은 말은 어떤 것이 있는가?

대상자
또는
주제

See
(관점)
- 대상자는 주어진 환경 속에서 무엇을 보는가?
- 대상자의 주변인 등이 주는 영향은 무엇이 있는가?

Say & Do
(발언과 실천)
- 대상자는 무슨 말을 하였는가?
- 대상자는 어떤 행동을 하였는가?
- 대상자는 어떤 표정을 지었는가?
- 대상자는 어떤 태도를 보였는가?

Pain
(고충)
- 어떤 불만이 있는가?
- 어떤 장애물이 있는가?
- 어떤 두려움이 있는가?

Gain
(비전)
- 무엇을 원하는가?
- 무엇이 필요한가?
- 어느 만큼 되기를 원하는가?

* 77p 참고

이다. 그리고 전체적인 흐름과 사전, 사후 사정을 고려할 수 있기 때문에 좀 더 풍부하게 주제에 해당하는 문제를 이해할 수 있다.

사용자 여정지도는 페르소나와 공감지도를 기초로 대상자가 주제에 대한 경험을 왼쪽에서 오른쪽으로 시간 순서로 작성하면 된다. 각 감정 상태를 3~7단계로 설정하여 그래프를 그리면서 좋은 점, 불편한 점을 확인하고 개선할 수 있다.

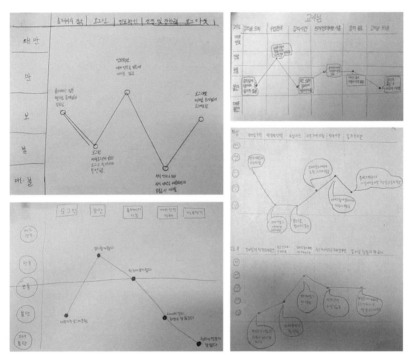

공감하기의 실패

인도는 강수량이 적절하지만, 인구가 많고 가뭄기에는 물 부족을 겪는다. 이것을 해결하기 위해 여러 구호단체가 펌프설

치를 지원하고 있다.

하지만 가뭄기에 2~3시간 걸어서 우물에 물을 길러 가는 여성들은 이 펌프가 반갑지 않다. 왜냐하면, 물 길러 가는 그 시간이 그들에게 자유를 만끽하는 시간이기 때문이다.

여성의 자유를 해치는 펌프는 달갑지 않은 시설이다. 간혹 노동을 줄여줄 수 있어서 사람에게 행복을 줄 것이라고 생각하지만, 그들의 삶을 깊숙이 바라보지 않아서 진정한 행복을 이해하지 못할 때도 있다.

관련링크
https://blog.naver.com/namu_min/220577761150

물 부족이 심한 아프리카에 설치한 '플레이 펌프' 또한 실패사례이다. 아이들이 신나게 돌리면서 놀다 보면 물이 나온다는 아이디어로 시작한 '플레이 펌프'는 기발한 발상으로 많은 구호단체와 개인 구호가들의 투자 등으로 많은 지역에 설치되었으나 돌리는 노동에 비해 나오는 물은 너무 부족하였으며, 아이들이 그것을 돌릴 수 있을 정도로 체력이 되지 않는다는 것이다. 그러다 보니 아이들은 그것을 즐겁게 돌리는 것이 아니라 힘든 또 하나의 노동이 생겨버린 것이었다.

공감하기는 그저 주어진 환경을 좀 더 효율적으로 하는 방법을 찾는 것이 아니다. 디자인 씽킹의 궁극적인 목적인 인간에 집중하지 않으면 공감하기는 엉뚱한 부분만 공감하기를 할 수도 있다.

2. 2단계-문제 정의하기

(1) 중요성

◆공감하기 단계에서 모은 자료를 토대로 '과연 무엇이 문제인가?'를 정의 내리는 단계

◆문제 정의문문 POV(Point of View) 작성

◆관점 유추: 해결하고자 하는 문제를 인터뷰를 통해 조사한 결과, 통찰 등을 활용하여 새롭고 구체적이며 분명한 말로 문제를 재정의하는 것

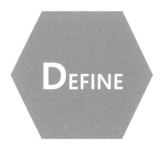

DEFINE

　　　　　문제 정의하기 단계는 공감하기 단계에서 수집한 결과를 분류, 통합하여 요구와 통찰을 발견하여 올바르게 문제를 정의하는 활동을 한다.

　　문제 정의하기의 핵심은 문제 정의문을 작성하는 것이다. 문제 정의문은 요구와 통찰로 이루어져 있다. 요구는 대상자가 지니고 있는 바람, 희망 등을 동사로 표현한다. 통찰은 요구가 나타내는 근본 원인을 표현한다.

(2) 구성요소

　　　　　문제 정의문은 대상자(사용자), 동사로 표현한 요구, 피상적인 이유, '~때문이다'로 마무리하는 통찰로 이루어져 있다. 페

르소나, 공감지도, 사용자 여정지도를 통해 수집한 정보들 사이의 관계성을 도출하여 대상자가 느끼고 있는 문제의 근본 원인을 얻어내는 것이 문제 정의문의 핵심이다.

(3) 작성방법

대상자/사용자 persona	구체적인 대상자를 거론하는 것이 좋다.
요구 Needs	잠재적인 요구를 작성하여야 한다.
통찰 insights	공감하기 중 발견한 근본원인을 작성한다.

문제 정의문

(4) 사례

3. 3단계-아이디어 발상하기

◆확산적 사고
 - 브레인스토밍
 - 브레인라이팅
 - HMW 질문법
 - 스캠프(SCAMPER)

◆수렴적 사고
 - 하이라이팅
 - 역브레인스토밍
 - 평가행렬법
 - 쌍비교분석법

IDEATE

이 단계는 문제 정의문을 활용하여 아이디어를 내고 해결책을 찾아보는 활동이다. 이 단계는 디자인 사고 과정의 핵심적인 단계이기에 단일적인 아이디어를 꺼내는 것이 아니라, 확산적 사고를 통해 다양한 아이디어를 도출한 후 수렴적 사고를 통해 아이디어들이 가진 장·단점, 개선점 등을 분석하는 것이 중요하다. 불가능하다는 생각들을 내려놓고 상상력과 과감한 도전적 자세로 임하라.

(1) 확산적 사고

① 브레인스토밍

브레인스토밍은 많은 수의 아이디어를 과감하게 내는 것을 말한다. 다양성의 측면에서 여러 가지 서로 다른 아이디어를 찾아내고 그 아이디어에 대해 비판을 자제, 금지한다. 질보다 양이 중요하며 엉뚱한 아이디어도 환영해주어야 한다. 그리고 다른 사람의 아이디어를 활용하는 것도 좋다.

포스트잇 한 장에 하나의 아이디어 작성 질보다는 양!	적은 포스트잇 모아서 비슷한 것끼리 분류작업	분류한 내용 중 가장 많이 나온 내용을 다루어야 할 주제로 설정

포스트잇 1장에 하나의 아이디어를 적는다. 서로 이야기를 하면서 떠오르는 대로 생각들을 마구마구 적고 꼬리에 꼬리를 무는 생각들도 적어낸다. 팀별로 1장에 1개의 아이디어를 적은 포스트잇을 모아서 비

숫한 내용끼리 분류작업을 한다. 이때 분류의 기준은 없으므로 나온 아이디어들을 훑어보고 어떻게 분류하는 것이 좋을지도 팀 내에서 정한다. 분류작업이 끝난 것들을 각자 모아서 어떤 부분에 가장 관심을 많이 가졌는지 파악해본다. 그중 가장 많은 주제가 나온 3가지 정도를 정리하고 그 3가지를 가지고 우리가 해결해야 할 과제를 만들어본다.

② 브레인라이팅

브레인라이팅은 브레인스토밍처럼 진행하되, 말로 하는 것이 아니라 글로 표현하는 것이다. 그래서 '침묵의 브레인스토밍'이라고도 불린다. 이 활동은 내성적인 그룹에게 더 활발한 아이디어를 꺼낼 수 있는 도구이다. 발언이 특정인 위주로 편해 되는 상황을 없앨 수 있으며, 발언으로 사고를 방해하는 브레인스토밍의 단점도 보완할 수 있다.

브레인라이팅에서 가장 많이 사용되는 기법은 '6-3-5법'이다. 이것은 6명의 팀원이 3개씩의 아이디어를 5분 이내에 제시하는 방법이다.

문제 정의문(주제)			
팀 원 \ 아이디어	아이디어 1	아이디어 2	아이디어 3
1			
2			
3			
4			
5			
6			

① 우리가 다룰 주제 3가지를 먼저 정하여 아이디어 부분에 적는다.

② 첫 번째 사람부터 1번 칸에 각 아이디어에 해당하는 본인의 생각을 5분 이내에 적는다.

③ 5분 뒤 그 옆 사람에게 전달한다.

④ 그 옆 사람도 5분 이내에 3가지의 아이디어 부분에 본인 생각을 적는다.

⑤ 이렇게 6명까지 진행을 한 후 나온 아이디어를 토대로 서로의 의견을 주고받으며 가장 좋은 아이디어를 결정한다.

문제 정의문(주제)	다이어트 때문에 급식을 꺼리는 여중생들은 알록달록한 식판을 준비해야 할 필요가 있다. 왜냐하면 다양한 영양섭취가 필요하기 때문이다.		
팀 원 \ 아이디어	영양에 대한 정보	디자인	재 료
1	5대 영양소 알릴 방법	여중생이 좋아할 캐릭터 사용	옥수수전분을 이용
2	컬러푸드로 알리기	파스텔 칼라 사용	스테인레스 사용
3			
4			
5			
6			

디자인 씽킹 교육의 모든 것

③ HMW 질문법

　　　　문제 정의문을 활용한 HMW 문장 만들기는 다음 단계에
이루어질 '아이디어 발상하기'의 활동에 도움이 된다. HMW 문장은 "우리가
어떻게 하면 ~할 수 있을까(How Might We ~)?"의 문장을 만드는 것이다.

우리가 어떻게 하면 식욕이 돋구는 식판을 만들 수 있을까?

우리가 어떻게 하면 반찬을 골고루 먹을 수 있도록 자극을 줄 수 있을까?

우리가 어떻게 하면 식판을 알록달록하게 만들 수 있을까?

우리가 어떻게 하면 마음을 번역할 수 있을까?

우리가 어떻게 하면 가족의 다툼 주제를 알 수 있을까?

우리가 어떻게 하면 가족들이 싸우지 않게 할 수 있을까?

④ 스캠프(SCAMPER)

　　　　스캠프는 다음 7가지 방법의 영어 이니셜 첫 글자들
로 생각하는 방법이다.

- 대체하기 (Substitute)

- 결합하기 (Combine)

- 조절하기 (Adjust)

- 변형, 확대, 축소하기 (Modify, Magnify, Minify)

- 용도 바꾸기 (Put to other uses)

- 제거하기 (Eliminate)

- 역발상, 재정리하기 (Reverse, Rearrange)

〈스캠퍼 관련 제품들 찾아보기〉

(2) 수렴적 사고

확산적 사고가 마무리되면 그렇게 나온 아이디어들을 평가하여 제일 효율적인 아이디어를 결정하는 것이 필요하다. 수렴적 사고는 많은 아이디어를 정리하고 분석하여 가장 적합한 아이디어를 다듬어 가는 과정이다. 이 과정에는 아래 4가지 방법이 활용된다.

① 하이라이팅(Highlighting)

강조한 부분을 진하게, 다른 색으로 밑줄을 친다. 도출된 아이디어 중 토론을 통하여 활용하기에 적합한 아이디어에 다른 색깔로 체크를 하며 하나의 아이디어로 수렴하는 방법이다. 가장 적합하다고 생각하는 아이디어에 밑줄이나 형광펜으로 체크한 후에 체크된 아이디어들을 점검하며 다른 표시를 한다. 그렇게 좁혀 나가다 보면 가장 적합한 아이디어를 취합할 수가 있다.

② 역브레인스토밍(Reverse Brainstorming)

도출된 아이디어를 비판한다. 도출된 아이디어를 거꾸로 평가한다. 어떤 부분이 부적합한지, 현실 가능한지, 비용 부분은 어떤지 등 비판을 통하여 하나의 아이디어로 수렴하는 방법이다.

③ 평가행렬법(Evaluation Matrix)

제안된 아이디어를 정해놓은 준거에 따라 평가한다.
평가 준거를 만들어 그 준거에 각 아이디어를 도입했을 때 점수를 부여하는 방법으로 가장 높은 점수를 얻은 아이디어를 채택한다.
이때 평가척도는 5단계 또는 10단계를 사용하면 된다.

문제 정의문(주제)							
	아이디어	평가준거					
1							
2							
3							
4							
5							

문제 정의문(주제)		다이어트 때문에 급식을 꺼리는 여중생들은 알록달록한 식판을 준비해야 할 필요가 있다. 왜냐하면 다양한 영양섭취가 필요하기 때문이다					
	아이디어	평가준거					
1	5대 영양소 알리는 공고문을 식판에 부착한다						
2	스테인레스 식판에 카카오프렌즈 이모티콘을 그려 놓는다						
3	컬러푸드가 우리 몸에 하는 역할을 식탁에 붙여 둔다.						
4							
5							

④ 쌍비교분석법(PCA: Paired Comparison Analysis)

서로 비교하여 상대적으로 중요한 것을 상위에 둔다. 많은 아이디어 중 가장 좋다고 생각하는 아이디어 2개를 두고 장·단점을 비교하여 선택하는 방법이다. 이렇게 비교하다 보면 서로가 가지 장점들을 합친 새로운 아이디어를 도출할 수 있다.

4. 4단계- 프로토타입 제작하기

◆최적의 아이디어를 현실화할 수 있게

◆Rapid prototyping + iteration

◆추상적인 아이디어와 해결책
'검증(시험)-개선'의 반복
현실적이고 실효성 있는 형태로 진화

아이디어 발상하기 단계에서 선정된 아이디어를 대상자(사용자)가 직접 체험할 수 있도록 대상물을 만드는 단계이다. 이때 프로토타입은 어떠한 재료나 도구를 사용하든지 제약이 없으며, 간단한 스케치나 그림, 기구를 활용하여 표현해도 무방하다. 그냥 대상자와 상호작용할 수 있는 형태이면 된다. 즉 구체화, 시각화, 실체화된 형태의 결과물이 나오면 되는 것이다. 단, 디자인 씽킹은 '값싼 재료로 빨리, 많

이 실패해보기'의 기준으로 활동하므로 주변에 있는 종이, 박스, 재활용품 등 실패해도 그냥 버릴 수 있는 간편한 재료를 사용하면 된다.

프로토타입은 아이디어를 구체화하여 문제에 대한 해결책을 찾아내는 방법으로써 아이디어를 검증하는 도구가 된다. 프로토타입은 대상자가 직접 보거나 만질 수 있도록 구체화, 실체화, 시각화되게 제작하여야 한다. 이렇게 제작된 프로토타입은 피드백을 통하여 몇 차례의 제작과 보완을 반복하여 최적의 문제해결책을 끌어낼 수 있다.

값싼 재료로 쉽게 제작하였기 때문에 몇 번의 실패와 반복을 두려워하지 않고 수많은 시도를 할 수 있다.

디자인 씽킹 교육의 모든 것

5. 5단계 - 테스트하기

◆제작한 프로토타입이
　실제로 고객을 만족시키는지?
　제 기능을 하는지?
　문제점은 무엇인지?
　개선점은 무엇인지?

◆수차례 반복하여
　발전된 프로토타입 결과물을 얻는다.

　　　　　이 단계는 만들어진 프로토타입에 대해 대상자가 얼마나 만족하는지 확인하는 단계이다. 만약 이 단계에서 대상자의 또 다른 요구나 개선점이 나오면 공감하기부터 다시 시작하든지 중간 단계의 어디부터 다시 시작할지 고민해야 한다. 그래서 테스트하기 단계는 대상자를 이해하는 기회가 될 수도 있다. 대상자가 프로토타입에 대해 어떻게 생각하는지, 어디에 더 관심을 더 두는지 등 대상자의 이야기에 귀를 기울여야 한다.

　올바른 피드백을 대상자에게 받기 위해서는 질문지를 준비해두는 것도 좋다. 단, 질문지에만 집중한 피드백을 받으려고만 하지 말고 열린 마음으로 대상자의 모든 말에 귀를 기울여야 한다.

	팀 명	발표자	좋은 점	개선할 점
1				
2				
3				
4				
5				
6				

디자인 씽킹
사례

디자인 씽킹 프로그램을 초등학생부터 성인, 사회인에 이르기까지 진행해보면서 다양한 사례들을 보유하게 되었다. 이렇게 다양한 대상자들과 함께한 디자인 씽킹 사례의 결과물 중 몇 가지 사례를 보여주고자 한다. 이를 통해 더 좋은 디자인 씽킹 프로그램을 만드는 데 도움이 되었으면 한다. 그리고 더 나아가 새로운 접목도 시도해 볼 수 있길 바란다.

1. 대학생— 대학 구내식당 디자인 씽킹

대학생인 자신들이 가장 많이 애용하는 구내식당에 대해 디자인 씽킹을 하였다. 갈 때마다 대부분의 학생들이 요구했던 내용을 이번 기회에 인터뷰를 통해 니즈를 명확하게 파악하게 되었다고 한다. 그리고 그냥 '좋게 바뀌었으면 좋겠다.'라고 했던 생각이 테이블의 배치라든지, 눈에 명확하게 들어오는 메뉴판, 대기 줄에 대한 해결점 등을 생각할 기회가 되었다고 한다. 또, 학생의 입장뿐만 아니라 조리사, 캐셔 등의 입장도 이해할 기회가 되었다. 이처럼 디자인 씽킹은 대학생에게 그냥 불편함을 토로하는 것에서 개선할 방법을 찾고 시도해보는 단계까지 나아갈 수 있게 해주었다.

학교입학 후 경험 중 장단점

좋았던 점
1. 서로를 만남
2. 공강이 있다
3. (고등학교에 비해) 일찍 마친다
4. 근처에 술집이 많다
5. 도서관 시설이 좋다
6. 복장의 규제가 없다
7. 보건대학병원에 학생 할인이 된다
8. 축제 규모가 크다
9. 주변에 식당이 많다
10. 기숙사 시설이 좋다

나빴던 점
1. 학교가 산에 있어 등교가 힘들다
2. 건물에 엘리베이터가 하나뿐이라 느리다
3. 학식이 맛이 없다
4. 아무데서나 담배를 피는 사람이 많다
5. 편의점과 구내식당이 좁다
6. 학교서점에 학생 DC가 없다
7. 캠퍼스 구조를 알기 힘들다
8. 역에서 학교가 멀다
9. 과제가 너무 많다
10. 운동장이 없다

구내식당의 요일별 사진

- 11/01 수요일 오전 8시 30분
- 11/02 목요일 오후 1시 40분

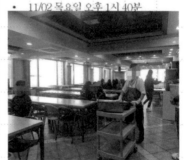

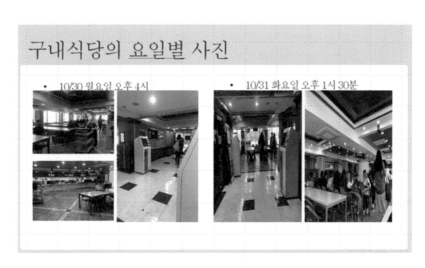

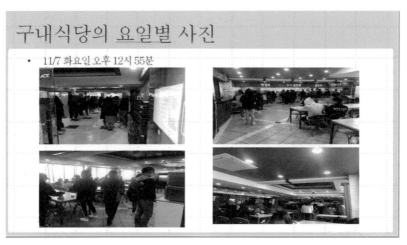

페르소나

기본정보
- 이름 : 이조리
- 나이 : 42
- 성별 : 여자
- 결혼 : 기혼 (결혼 14년 차)
- 직업 : 조리사
- 가족사항 : 2녀 1남(장녀)
- 거주지 : 대전
- 평균 월 소득 : 150
- 한식 선호

신상정보
- 평일에는 학교에서 근무, 주말에는 휴식
- 9시 출근 7시 퇴근
- 맞벌이 부부

니즈
- 메뉴를 선택하면 <u>조리실로</u> 전송되어 출력되는 기계를 원함
- 청소인력을 늘리기를 원함

페르소나

기본정보
- 이름 : <u>김학식</u>
- 나이 : 22
- 성별 : 여자
- 결혼 : 미혼
- 직업 : 학생
- 가족사항 : 1녀 (외동딸)
- 거주지 : 부산
- 한달 용돈 : 35
- 양식 선호

신상정보
- 식후 커피를 마시는 것을 좋아함
- 밥을 적게 주는 것을 싫어함
- 활발한 성격으로, 활동량이 많음
- 월 말에는 돈이 부족해 주로 편의점 음식을 먹음
- 점심시간이 주로 한시간이여서 빡빡하다 느낌

니즈
- 식권 기계와 식당 내 식탁을 늘리기를 원함
- 다양한 메뉴를 원함
- 식당 위생상태 개선을 원함

페르소나

기본정보
- 이름 : 박영양
- 나이 : 34
- 성별 : 여자
- 결혼 : 미혼
- 직업 : 영양사
- 가족사항 : 2녀 (차녀)
- 거주지 : 김해
- 평균 월 소득 : 180
- 일식 선호

신상정보
- 평일에는 학교에서 근무, 주말에는 휴식
- 9시 출근 7시 퇴근
- 세심한 성격
- 당일 메뉴를 꼼꼼하게 체크함

니즈
- 더 다양한 메뉴를 학식에 추가하고자 함

공감지도

SAY
- 밥을 하느라 고생하시는 분들께 감사하다.
- 힘든점 따히 없다.
- 밥의 양이 매일 다르다.
- 식당이 너무 멀다.
- 음식물 쓰레기통이 하나여서 혼잡하다.
- 테이블 사이 간격이 너무 좁아 부딪힌다.
- 아침밥 사업이 타학교에 비해 부실하다.
- 학생들이 실수없도록 확인을 잘하고 식권을 뽑으면 좋겠다.
- 김치가 비위생적으로 놓여있다.
- 음식에 조미료 맛이 많이 난다.

THINK
- 음식물 쓰레기통이 작고 적어 불편
- 잔반처리 후 배식판에 일반쓰레기도 올려 분류 힘듦
- 목소리 작은 학생들이 있어 바쁠때는 번거로워 힘듦
- 수저 구분이 없이 반납해서 불편
- 메뉴가 매일 바뀌지 않아 짜증
- 절서를 관리해주는 요원이 점심때만 있으면 좋겠음

공감지도

DO
- 식당운영시간이 비교적 넉넉하다.
- 전자레인지가 두개 있다.
- 수저와 식기들이 넉넉히 있다.
- 하루에 몇 번이고 밥을 먹을 수 있다.
- 김치와 국이 항상 비치되어 있다.
- 자신이 사용한 테이블을 청결히 치운다.
- 철판 그릇이 무거워서 손목 통증 호소
- 장시간 서 있어 다리가 아프다 푸념
- 질서없이 서있다.

FEEL
- 정수기가 정기적으로 청소가 되고 있는지 불안
- 식권을 잘못 뽑는 학생이 있어 가끔 곤란
- 식비(예산)부족으로 다양하고 영양있는 식단 짜기가 어려움
- 학생들 요구 맞추기 힘듬
- 라면 먹는 학생들은 김치를 먹지 못하도록 하는데 지켜지지 않아 힘듬
- 학생들이 맛없다하면 속상함
- 인사를 잘 하지않아 서운

사용자 여정 지도

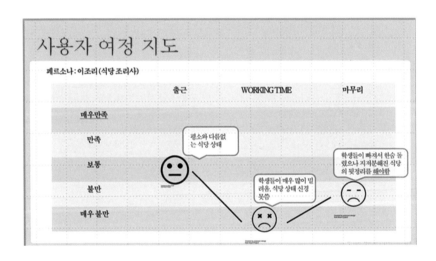

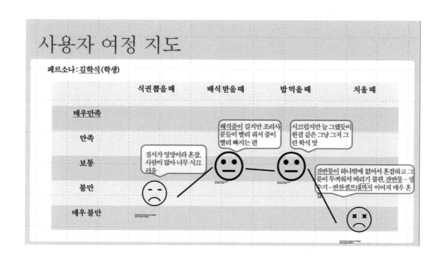

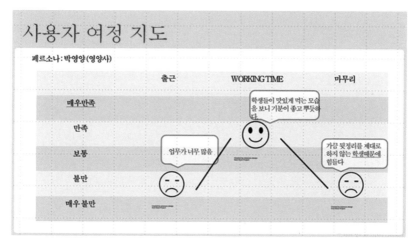

문제 정의문

1) 이조리(고객)는 학생들의 배려와 인력증가를 원한다.(요구) 왜냐하면, 조금씩만 배려하면 질서가 더 좋아지고 인력이 증가하면 더 효율적으로 운영할 수 있기 때문이다.(통찰)

2) 김학식(고객)는 메뉴의 다양화를 원한다.(요구) 왜냐하면, 매일 다른 메뉴가 나온다는 공지가 지켜지지 않기 때문이다.(통찰)

3) 박영양(고객)는 지원비를 받기를 원한다.(요구) 왜냐하면, 지원비가 적으면 다양한 메뉴 제공이 어렵기 때문이다.(통찰)

평가행렬법

최지윤의 평가행렬법

*10점 만점 기준

주제 : 구내식당

	아이디어	평가준거				
		A	B	C	D	총계
		이정민	한수연	박재성	황건우	
1	식권 기계의 기능 향상	9	10	10	10	39
2	내부공사를 실시해 교직원 식당을 외부에 따로 만들고 식당 확장	10	10	10	10	40
3	음식물 쓰레기통의 수를 늘려 고카린박 설치	10	10	10	9	39
4	예산을 늘려 메뉴 다양화	10	10	10	10	40
5	근로학생을 선발해 점심시간 식당 질서 지도	10	9	8	8	35

평가행렬법

임유정의 평가행렬법

*10점 만점 기준

주제 : 구내식당

	아이디어	평가준거				총계
		A	B	C	D	
		정현재	유형종	윤성연	이순구	
1	식권 기계의 기능 향상	7	7	10	7	31
2	내부공사를 실시해 교직원 식당을 외부에 따로 만들고 식당 확장	7	9	7	10	33
3	음식물 쓰레기통의 수를 늘리고 가림막 설치	8	7	10	10	35
4	예산을 늘려 메뉴 다양화	8	10	10	8	36
5	근로학생을 선발해 점심시간 식당 질서 지도	6	8	7	7	28

평가행렬법

박승혜의 평가행렬법

*10점 만점 기준

주제 : 구내식당

	아이디어	평가준거				총계
		A	B	C	D	
		최소정	정윤지	이현지	고현종	
1	식권 기계의 기능 향상	10	10	10	9	39
2	내부공사를 실시해 교직원 식당을 외부에 따로 만들고 식당 확장	8	7	9	8	32
3	음식물 쓰레기통의 수를 늘리고 가림막 설치	9	10	10	9	38
4	예산을 늘려 메뉴 다양화	10	10	10	8	38
5	근로학생을 선발해 점심시간 식당 질서 지도	8	9	8	8	33

평가행렬법

이화영의 평가행렬법

*10점 만점 기준

주제 : 구내식당

아이디어		평가준거				총계
		A	B	C	D	
		배준영	김혜인	김승현	박후기	
1	식권 기계의 기능 향상	8	9	8	10	35
2	내부공사를 실시해 교직원 식당을 외부에 따로 만들고 식당 확장	7	8	7	2	25
3	음식물 쓰레기통의 수를 늘리고 가림막 설치	10	8	10	10	38
4	예산을 늘려 메뉴 다양화	6	10	9	10	35
5	근로학생을 선발해 점심시간 식당 질서 지도	10	7	8	10	35

평가행렬법

결과

<1순위> 150점 음식물 쓰레기통의 수를 늘리고 가림막 설치
<2순위> 149점 예산을 늘려 메뉴 다양화
<3순위> 144점 식권 기계의 기능 향상

➡ 1~3 순위의 프로토 타입 제작

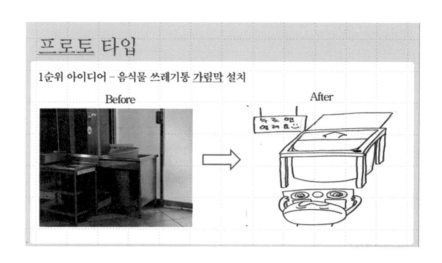

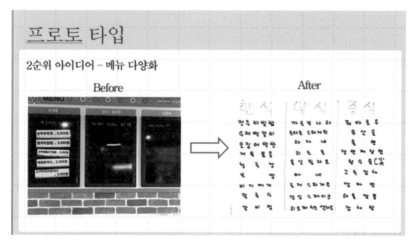

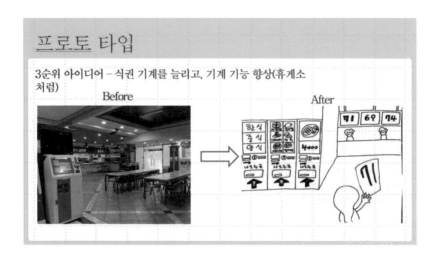

2. 대학생– 대학 캠퍼스 입구 디자인 씽킹

수업을 듣기 위해서 반드시 거치는 학교 입구에 대한 불만이 있었던 그룹은 이 부분을 어떻게 해결할지 대학의 여러 입구들을 관찰하고, 인터뷰하고, 본인들이 체험하면서 공감하기 부분을 알차게 만들어 내었다. 운동화나 슬리퍼를 주로 신는 대학생뿐만 아니라 구두를 주로 신는 교수, 교직원, 그리고 오토바이로 이동하는 배달원 등을 관찰하면서 디자인 씽킹을 하였다. 이들은 이 주제를 하면서 다양한 사용자들의 시각을 가질 기회가 되었다고 한다.

관찰하기

1. 계단을 이용하는 사람들의 장면	2. 출입구를 이용하는 장면	3. 오르막길을 이용하는 학생들의 장면
• 나무계단을 이용하는 사람들의 표정과 행동 • 1.8계단을 올라갈 때 숨을 고르고 가는 학생들 • 밤에 나무계단을 이용할 때의 표정	• 출입구 위치를 헤매는 장면 • 밤에 출입구를 찾는 행동	• 오르막길을 올라가는 학생들의 표정 • 비 오는 날 내리막을 내려오는 학생들의 표정과 행동

관찰결과

1. 계단을 이용하는 사람들의 관찰결과

대부분의 입구 계단들이 가파르고 경사가 높았다.
구두를 신은 교수님들이 계단을 오르시기 불편해 보였다.
계단을 올라가는 학생들이 많이 힘들어하는 모습 이였다.

계단을 내려올 때 발을 잘못 디뎌서 넘어질 뻔 한 상황을
볼 수 있었다.
나무계단 손잡이에 가시가 있어 내려갈 때 잡을 수 없다.
나무계단의 발판부위가 부서져 있어 올라가고 내려가기
힘들다.

나무계단에 나무가 우거져 있어 시야가 가린다.
나무계단에 가로등이 많이 없어 밤에 내려가기 힘들다.
나무계단 손잡이에 가시가 있어 내려갈 때 잡을 수 없다.

나무계단의 발판부위가 부서져 있어 올라가고 내려가기
힘들다.
나무계단에 나무가 우거져 있어 시야가 가린다.
나무계단에 가로등이 많이 없어 밤에 내려가기 힘들다.

2.출입구를 이용하는 장면의 관찰결과

정문, 후문의 구분이 정확히 없다.
출입의 위치를 알기 어렵다.
밤에 출입구를 알아볼 수 있는 표지판이 없다.

3.오르막길을 이용하는 학생들의 관찰결과

비가 오는 날 높은 굽을 신은 학생들이 내리막을 내려오는 모습이 위험해 보였다.

계단과 출입구에 관한 인터뷰

이름 : 소 소나
나이 : 40살
소속 : 교직원
(교수)

계단과 출입구에 관한 인터뷰

**1. 구두를 신고 계단을 오르면서 다치거나 위험했던 경험을
애기해주세요.**
→ 주차장에서 본관으로 가는 길에 홈에 계단이 있는 경우에 굽이
홈에 빠지면 위험하여 계단만 넓기 위해 노력하는데 그게 힘들다.

2. 구두를 신고 오르막을 오를 때 불편한 점은 무엇인가요?
→ 길이 평평하지 않고 휘어져 있어 구두의 중심을 잡기 힘들다.

3. 주차장으로 가는 출입구의 불편한 점을 애기해주세요.
→ 주차장으로 가는 입구에 차가 정차해 있어 U턴 하여 들어가기
위험하고 힘들다.

**4. 구두를 신고 계단을 이용하면 다리에 근육이 생겼을 때 어떻게
관리하시나요?**
→ 앞발을 쭉 당기고 내리면서 다리를 풀어준다.

5. 주로 어느 쪽 계단을 이용하시나요?
→ 지하차도에서 매점 쪽 계단을 이용, 이 계단은 여러 명이
사용하기는 불편하고 한 명씩 이용할 수 있어 불편하다.

페르소나와 저니맵 1

계단과 출입구에 관한 인터뷰

이름 : 페 페르
나이 : 20살
성별 : 여자
★운동화를 신고다님

계단과 출입구에 관한 인터뷰

1.계단이 언제 제일 불편하다고 생각하시나요?
→ 아무래도 올라갈 때가 가장 불편하다고 생각합니다.

2. 계단 시설 중 필요한 시설이 어떤 게 있나요?
→ 돌계단에 손잡이가 있었으면 좋겠습니다.

3. 계단 이용 시 사고가 날 뻔한 사례가 있었나요?
→ 버스 때문에 계단을 빠르게 내려가다가 운동화 끈이 풀려서 넘어질 뻔한 적이 있습니다.

4. 근로 후 계단 사용 어떤 불편함이 있나요?
→ 지하 3층에서 6층까지 걸어갈 때 가장 불편했습니다.

5. 운동화가 계단 오를 때 어떤 게 제일 좋나요?
→ 저는 발렌시아가 브랜드가 제일 좋은 것 같습니다.

페르소나와 저니맵 2

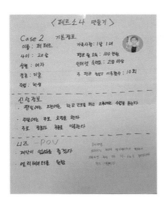

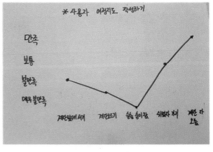

계단과 출입구에 관한 인터뷰

이름 : 송 승
나이 : 20대
성별 : 여자
(평균 출입구 이용횟수 최소 10번
이상)
★슬리퍼를 신고다님

계단과 출입구에 관한 인터뷰

1. 슬리퍼를 자주 신으시나요? 그 이유는 무엇인가요?
→ 편하고 저렴해서 슬리퍼를 자주 신습니다.

2. 이용해 본 슬리퍼 중 어느 슬리퍼가 가장 만족스러운가요?
→ 비싼 거 저렴한 거 여러 개 써봐도 역시 다이소 의 삼선 슬리퍼
가장 저렴하고 편해서 가장 만족스러웠습니다.

3. 슬리퍼를 신고 계단을 이용할 때 다칠뻔한 적이 있나요?
→ 수업에 늦어 뛰어가다가 계단 중턱에서 슬리퍼가 벗겨지면서

4. 주로 어느 쪽 계단을 이용하시나요?
→ 후문에 헌혈의 집 옆 돌계단 일짝 계단을 주로 이용합니다.

5. 계단을 이용할 때 힘들다고 생각한 적이 있나요? 해결방안은 뭐라고 생각하세요?
→ 계단이 높아서 오르내릴 때 항상 힘들고 무겁다고 생각합니다.
에스컬레이터를 설치했으면 좋겠습니다.

페르소나와 저니맵 3

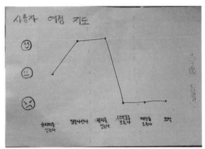

Empathy Map

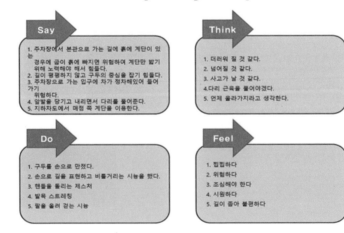

POV정립

- 자차를 가지고 학교를 오는 사람들은 주차장가는 입구에 불법주차 되어있는 차들을 단속 할 단속 카메라가 필요하다. 왜냐하면 주차장 입구에 차가 정차 되어 있어 U턴해 들어가기 위험하고 힘들기 때문이다.

- 구두를 신고 계단을 이용하는 사람들은 신발 대여점이 필요하다. 왜냐하면 구두를 신고 가파르고 높은 계단을 이용하기에는 힘들기 때문이다.

- 슬리퍼를 신고다니는 20대 학생은 에스컬레이터가 필요하다. 왜냐하면 가파른 계단을 슬리퍼를 신고 이용하기에 위험하기 때문이다.

Prototype

신발 대여소 운영

구두나 슬리퍼를 신고 학교를 오는 사람들을 위해 계단 아래에 신발 대여소를 운영해 계단 오를 때의 위험성을 감소시킨다.

Prototype

교내 셔틀버스 운영

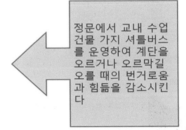

정문에서 교내 수업 건물 가지 셔틀버스를 운영하여 계단을 오르거나 오르막길 오를 때의 번거로움과 힘듦을 감소시킨다

Prototype

에스컬레이터 와 비 가림막 설치

후문 인당관 옆 계단을 이용할 때 힘들어 하는 사람들을 위해 에스컬레이터 와 비 가림막 을 설치해 어떤 신발을 신어도 편하고 빠르게 올라갈 수 있게 하고 비 올 때 미끄러움을 방지한다.

TEST-feedback

- 3가지의 프로토타입에서 실현가능성이 가장 높다고 생각
하는 것은 무엇입니까?

 ⇒셔틀버스가 가장 실현가능성이 높다고 생각하는데
 규모가 큰 학교에서는 이미 교내 셔틀버스를 운행하고
 있으며 저희 학교는 오르막이 너무 심하니 학생들을
 위해 교내 셔틀버스 정도는 운행 해 줄 수 있다고
 생각하여 가장 높다고 생각합니다.

Solution

- 우리 학교 학생들과 교수님들 그리고 이 학교를 방문하는
손님들을 위해서 이러한 문제점들을 개선할 방법을
모색하여 계단과 오르막길을 더 사용하기 편하게 하는
보조 시설을 설치 하여야 한다.

- 모든 학생들의 불편함에 대한 해결과 계단 사용에 있어서
편리한 보조 시설을 설치하여야 하며 계단을 이용하면서
안전성을 확보하는 시설 또한 있어야한다.

식당이나 카페를 가기 위해 자주 사용했던 건널목과 도로에 대한 위험성을 느낀 이 그룹은 재학 주변의 도로를 디자인 씽킹의 주제로 삼았다. 이 그룹은 각자 묘일과 시간을 정하여 요일에 따라, 시간에 따라 사용자들의 변동이나 변화 등을 관찰하였다. 그 과정에서 건널목의 사고 위험을 감지하게 되었고, 해결책을 내놓음과 동시에 '삼거리 신호등 설치' 내용으로 민원을 넣고 답변까지 얻었다. 이 그룹은 디자인 씽킹을 통하여 사회에 대해 좀 더 민감하게 보게 되었으며 좀 더 효율적인 변화를 위해 적극적인 자세를 가지는 계기가 되었다고 발표했었다.

With♥me 편의점 앞 횡단보도

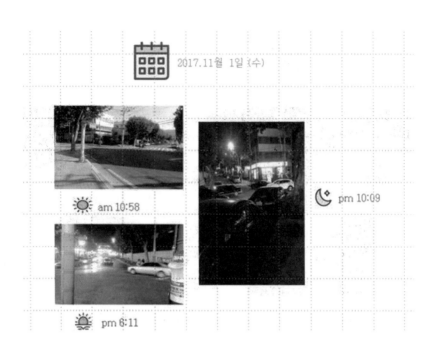

2017.11월 1일 (수)

am 10:58

pm 10:09

pm 6:11

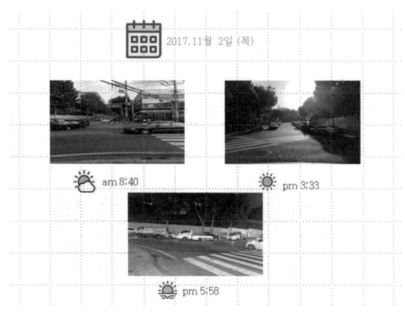

2017.11월 2일 (목)

am 8:40

pm 3:33

pm 5:58

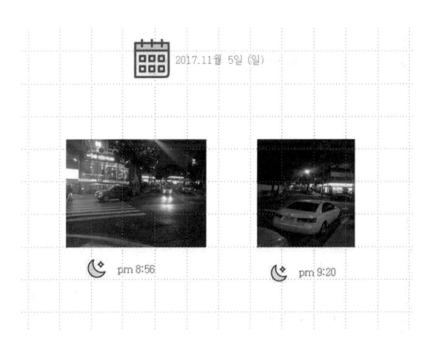

2017.11월 5일 (일)

pm 8:56 pm 9:20

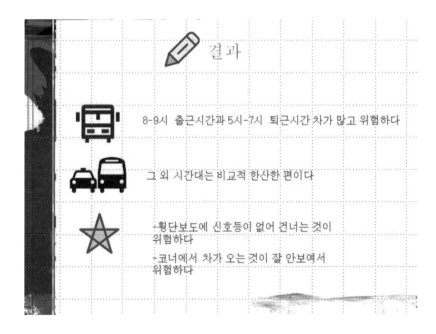

결과

8-9시 출근시간과 5시-7시 퇴근시간 차가 많고 위험하다

그 외 시간대는 비교적 한산한 편이다

-횡단보도에 신호등이 없어 건너는 것이 위험하다
-코너에서 차가 오는 것이 잘 안보여서 위험하다

페르소나 작성하기

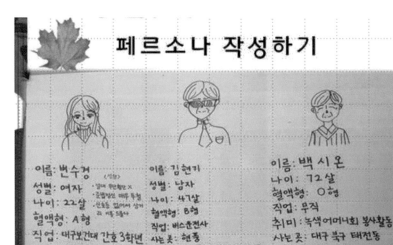

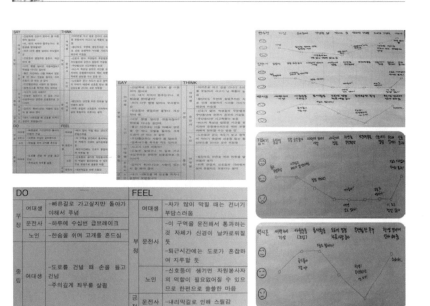

문제정의문 작성하기

#변수경은 삼거리에 신호등이 생기면 좋겠다고 생각한다. 왜냐하면, 오전 등교시 삼거리는 출근시간대와 겹쳐 신호등 없이 길을 건너기에 매우 위험하기 때문이다.

#김현기는 학교주변도로에서 학생들이 무단횡단을 하지 않았으면 한다. 왜냐하면, 출근시간대 도로가 복잡한데 학생들도 언제 길을 건널지 알 수 없어서 불안하기 때문이다.

#백시온은 보행자의 안전을 위해 자신의 역할이 있었으면 한다. 왜냐하면 자원봉사자로서 자신이 사회에 쓸모가 있었으면 하기 때문이다.

평가행렬법 활용하기-1

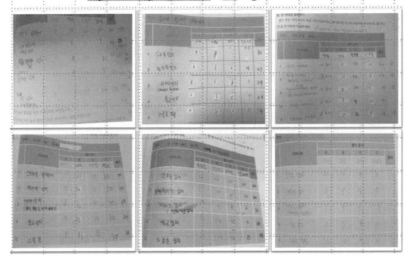

평가행렬법 활용하기-2

주제 : 대구보건대학교 후문 삼거리 위험도 개선하기		
아이디어	총점	순위
1 신호등을 설치한다	227	1
2 속도줄이기를 권하는 현수막을 설치한다	193	
3 학교까지 지하도를 만들어 추후 지하상가로 발전시킨다	199	3
4 육교를 설치한다	196	
5 스쿨존으로 지정한다	216	2

프로토타입 제작; 신호등설치

프로토타입 제작; 지하도

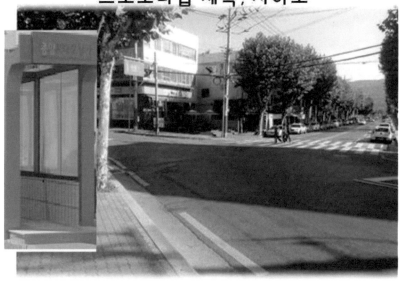

프로토타입 제작; 스쿨존지정

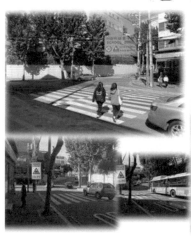

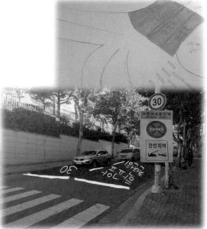

삼거리
신호등설치
민원

디자인 씽킹 교육의 모든 것

민원제기 처리결과

4. 중학생- 디자인 씽킹 진로캠프

중학생들은 일방적인 수업에서 벗어났다는 그 하나
의 이유만으로도 디자인 씽킹을 좋아한다. 자유로운 토론을 즐거워하
고, 직접 만들어 나온 결과물에 대해 만족함을 느낀다.

중학생의 디자인 씽킹에서 서로가 공감하기에 가장 좋은 주제는 학
교, 학생과 연관된 소재들 중에 정하면 좋다. 가장 많이 나온 것이
급식, 교실, 분리수거, 학교 시설물, 학교규칙, 스마트폰, 게임, 과자
봉지 등이다.

각 과정의 산출물을 보면서 설명을 읽으면 좀 더 이해가 될 것이다.

① 공감하기

　　　　진행자가 던져준 큰 주제 중에서 우리의 관심이나 해결하고 싶은 문제들을 포스트잇 1장에 하나씩 적어서 모은 후 분류작업을 하여 가장 많이 나온 내용 3가지 정도로 무엇을 다룰지 주제를 정하고 그 주제에 관해 팀장과 서기는 다른 팀에 가서 설문조사를 한다.

② 문제 정의하기

　　　　설문조사를 마친 후 팀장과 서기는 그 결과를 팀원들에게 알려주고 그중에 가장 필요로 하는 부분을 문제 정의문으로 뽑아낸다.

③ 아이디어 발상하기

　　　문제 정의문에 나온 문제를 해결하기 위한 다양한 아이디어를 5분 정도의 시간 동안 브레인스토밍 방법으로 포스트잇 1장에 하나씩 작성한다.
　그렇게 나온 아이디어를 취합하여 평가행렬법이나 하이라이팅 등의 방법으로 가장 좋은 아이디어를 도출한다.

④ 프로토타입 제작하기

　　　아이디어 중 가장 효율적인 것을 정하여 구체화, 시각화, 실체화된 결과물을 만든다.

　　　　　프로토타입을 완성한 후 발표를 하고 질문을 받고 답
변을 한다. 이후 청강자들은 발표한 팀의 디자인 씽킹에 대해 평가를
하는 것으로 마무리한다.

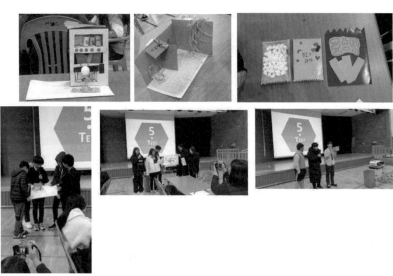

5. 성인- 디자인 씽킹 자격과정

　　　　　성인들은 디자인 씽킹을 좀 힘들어한다. 왜? 이때까
지 해오던 방법이 편한데 굳이 새로운 생각을 해야 한다는 자체가 버
겁다는 것이다.

　　그래서 성인 대상 디자인 씽킹은 좀 간편하게 접목할 수 있는 주제로

많이 한다. 카페, 가족, 휴대전화, 신발, 가방 등을 다루어 보았다. 그중 가장 좋아하는 주제가 영화관이다. 영화관은 즐거운 마음으로 가고 대부분 비슷하게 된 시설을 사용하다 보니 문제를 끌어내는 부분도 쉽다.

가장 많이 나온 주제들을 살펴보면

팝콘과 콜라를 모두 의자 옆에 끼우는 방법은?
양쪽 팔걸이를 모두 사용할 수 있는 방법은?
영화 전 광고를 줄이는 방법은?
장애인을 위한 자리가 중간으로 가도록 배치하는 방법은?
영화상영 중 어쩔 수 없이 폰을 사용할 때 방해하지 않고 하는 방법은?
영화가 끝나고 모두 퇴실한 후 떨어진 팝콘을 더 재빠르게 정리하는 방법은?

이 외에도 힐링을 위한 영화관으로 마사지 받을 수 있는 영화관, 네일아트 해주는 영화관 등 기발한 아이디어들이 마구마구 쏟아져 나왔다.

영화관을 두고 디자인 씽킹을 할 때마다 영화관 관계자들이 이 결과물을 본다면 관객들이 더 오고 싶은 영화관을 만드는 데 도움이 되지 않을까 하는 생각이 들 때가 많다.

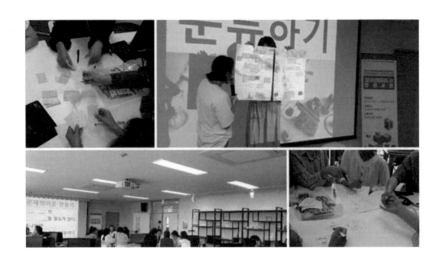

6. 디자인 씽킹 강사양성과정

학생들을 지도할 '디자인 씽킹 강사 양성 과정'은 빡빡한 교육과정 속에서도 웃음이 끊이질 않는다. 다양한 활동을 많이 한 강사들의 경험들은 디자인 씽킹에서 더 빛을 내었다.

강사들은 주제를 내는 것도 기발하였다. 예를 들면, 엄마에게 들키지 않고 게임을 오래 하는 방법, 주고받는 스마트폰 문자 속에 내포된 마음을 읽는 방법, 과자를 손쉽고 싸게 얻는 방법 등 좀 더 다양한 시각으로 보면서 주제를 꺼내었다.

① 공감하기

　　큰 주제 속에서 느꼈던 감정이나 생각, 문제들을 포스트잇에 작성한다.

② 문제 정의하기

　　공감하기에서 도출된 주제를 가지고 문제 정의문을 만들어 발표한다.

③ 아이디어 발상하기

문제를 해결할
다양한 아이디어를 발상한다.

④ 프로토타입 제작하기

가장 효율적인 아이디어를 결정하여 프로토타입을
만든다.

⑤ 테스트하기

프로토타입을 발표하고 질의시간을 가진 후 평가한다.

—
디자인 씽킹
마무리

경제학자 제러미리프킨(Jeremy Rifkin)은 '한계비용 제로 사회(Zero Marsinal Cost Society)'에서 공유해야만 생존하는 시대가 열린다고 한다. 그러면 교육현장에서 우리는 미래를 살아갈 아이들에게 무엇을 가르쳐야 하는가? 아니, 이제는 가르치는 시대가 아니라 교사는 조력자의 역할을 할 뿐 아이들이 스스로 협력하며 소통하고 비판적인 시각을 가질 수 있도록 도와주어야 한다. 그래서 미래에는 그 어떠한 역할보다 4C를 강조하게 되는 것이다.

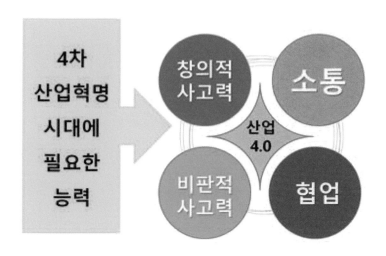

위 4C의 능력을 키워주는 프로그램으로 '디자인 씽킹'은 아주 적합하다.

그래서 많은 초등학교, 중·고등학교, 대학교까지 이 프로그램을 도입하고 있으며, 기업이나 회사 또한 디자인 씽킹을 통하여 업무 개선과 고객과의 소통을 더 원활하게 하고 있다.

앞으로 디자인 씽킹은 더 많이 확산될 것이다. 빠르게 변화하는 시대 속에서 미래를 살아갈 우리는 변화의 파도를 잘 탈 수 있는 서퍼 (surfer)가 되어야 한다. 기존의 방식을 고수하는 것이 아니라 새로운 시도를 끊임없이, 적극적으로 하려는 자세를 가져야 한다.

이 책을 통하여 아무쪼록 생활 속에서 디자인 씽킹의 자세를 가지고 모두가 행복하게 살아갈 수 있는 방향으로 나아가길 바란다.

디자인 씽킹의 더 많은 자료를 원한다면

진로강사협회

네이버카페 https://cafe.naver.com/1visionnote

네이버밴드 band.us/@career

디자인 씽킹 교육의 모든 것

펴 낸 날 2020년 6월 5일

지 은 이 김현숙
펴 낸 이 이기성
편집팀장 이윤숙
기획편집 윤가영, 정은지
표지디자인 윤가영
책임마케팅 강보현, 류상만
펴 낸 곳 도서출판 생각나눔
출판등록 제 2018-000288호
주 소 서울 잔다리로7안길 22, 태성빌딩 3층
전 화 02-325-5100
팩 스 02-325-5101
홈페이지 www.생각나눔.kr
이 메 일 bookmain@think-book.com

• 책값은 표지 뒷면에 표기되어 있습니다.
 ISBN 979-11-7048-096-9(13650)

• 이 도서의 국립중앙도서관 출판 시 도서목록(CIP)은 서지정보유통지원시스템 홈페이지(http://seoji.nl.go.kr)와 국가자료공동목록시스템(http://www.nl.go.kr/kolisnet)에서 이용하실 수 있습니다 (CIP제어번호: CIP2020020724).